世界名畫家全集 何政廣主編

布格羅 Bouguereau

黃淑媚●著

藝術家出版社

法國學院派繪畫泰斗

布格羅
Bouguereau

黃淑媚◉著　何政廣◉主編

藝術家出版社

目　錄

前　言

　　法國繪畫沙龍有數百年歷史，至十九世紀中葉，發展到全盛時期，每年舉行一屆的巴黎繪畫沙龍，成爲藝術愛好者的嘉年華會，在沙龍得獎就可使一位藝術家嶄露頭角，獲得名聲和財富。在這個時代，一位成功的法國學院派畫家，便成爲人們欽佩羨慕的人物。

　　廿世紀初辭世的法國畫家威廉・布格羅（Adolphe-William Bouguereau 1825~1905）即爲法國學院派繪畫最具代表性的大師。布格羅綽號西西弗斯（Sisyphus），在希臘神話中，西西弗斯是受天罰的悲劇人物，他白天堆石上山頂，傍晚石又落，因此，他日日勞動，永無休止。學院派畫家的大名聲，得來不易，需要付出極大的體力和心血，要經過一種禁酷苦修的日子，畫作的細環瑣節必須全力經營，一幅巨幅作品，往往要費數月以上的孜孜勞動。布格羅的一生便是如此在獲得大獎與榮譽中兀奮地作畫。

　　布格羅一八二五年出生於拉洛雪（La Rochelle），是一個酒商的兒子，從小在故鄉拉洛雪受教育。在一八四六年到巴黎，進入巴黎美術學院彼柯的畫室。他參加沙龍展，一八四八年榮獲羅馬大獎二等獎，兩年後與畫家勃德雷同獲第一獎。布格羅到羅馬看美術館的名畫、寫生作畫，旅居羅馬四年之後，回到巴黎。一八五四年提出〈殉道者的勝利〉參加沙龍展出，獲得法國國家收藏。一八五六年在盧森堡美術館舉行展覽。此後布格羅的聲名與財富接踵而至，在巴黎之外，美國的藝術收藏家也競相購藏其名畫。他始終持續在每年一度的沙龍中推出新作，直到一九○五年去世，成爲法國學院派最著稱畫家之一。

　　學院派繪畫在廿世紀新興畫派出現後曾長期受到漠視與冷落。一九八四年巴黎大皇宮美術館舉辦他的盛大回顧展，被公認爲恢復學院派畫家名聲的象徵。布格羅的繪畫筆調細緻精微，色彩運用逼眞寫實，繪畫功力深厚，整體畫面呈現高度的完美性。例如他的典範名作——現藏巴黎奧塞美術館的〈維納斯的誕生〉，是一幅普受廣大群眾喜愛的名畫。在現代繪畫的多元面貌趨勢下，又受到世人的肯定欣賞，眞正是實至名歸。

二○○四年一月寫於藝術家雜誌社

法國學院派繪畫泰斗
——布格羅安詳寧靜的藝術天地

　　威廉・布格羅（Adolphe-William Bouguereau, 1825-1905）是廿世紀初辭世的法國繪畫大師，也是十九世紀法國學院派繪畫以及沙龍大展畫家群裡的個中菁英，甚至有長達數十年的時間，他位居畫壇要津，且聲名遠播歐洲各地和英美兩國。七百多幅的藝術作品，贏得多項美術大獎和政府勳章的布格羅，終其一生投注於藝術作品的創作，其成就與榮耀早已是毋庸置疑；說他是十九世紀中期法國學院派藝術的掌舵者，絲毫不以為過。但是在廿世紀初葉，正是新繪畫勃興發展時期，布格羅的藝術卻完全被人遺忘，直至廿世紀八〇年代，巴黎大皇宮美術館舉行布格羅回顧展，他堅實學院派的繪畫，又再度受到人們的肯定與欣賞。

　　布格羅深受新古典主義的影響，傳統紮實的繪畫訓練，讓他在描寫人體的結構肌理以及各種姿態表情時，極有豐富多變的說服力，並能觸動觀者的心靈。觀賞他的畫作，往往讓眾人升起如幻似真之感，進而逐漸融入布格羅運用神奇的魔筆所塑造的藝術情境。喜愛布格羅作品的民眾和收藏家們普遍認為，布格羅用精

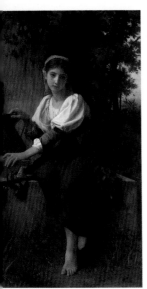

井邊少女
油彩畫布
91.3×61.3cm
1850

湛的技巧連接想像與真實，他的畫中世界安詳寧靜，帶給世人在煩囂的生活裡一絲絲的沈澱與溫馨。

當然，布格羅絕非憑空獲至這些成就，他孜孜不倦投注於繪畫，其所付出的心血與體力，不是一般人所能想像。在開始作畫之前，他會徹底研究這些古典內容的含意與歷史典故，做了許多素描草稿之後，才會著手畫出最後的定稿。布格羅的綽號「西西弗斯」，就是來自於必須永遠搬舉巨石上山的神話人物，他具有西西弗斯鍥而不捨的精神，禁錮修煉於一己的藝術世界，永不停歇。繪畫幾乎可以說就是布格羅所有的生命，他說過，只有畫畫才能讓他感到快樂。他每天一到畫室就充滿喜悅，作畫一整天也不覺得疲累，直到傍晚不得不休息了，卻又眼巴巴地盼望著隔天清晨的時光早些來臨。畫畫不僅是他快樂的泉源，更是一種必要的需求，倘若不畫，他就會感到痛苦悲慘。所以，他藝術創作的多產並不意外，洋洋灑灑近七百張的作品就是布格羅一生的最佳紀錄。

十九世紀法國學院派繪畫在布格羅的領導之下，聲勢的確如日中天。然而，因為社會的急速變遷，中產階級崛起，促使新一代的藝術思潮風起雲湧，布格羅所堅持的古典法則都與浪漫主義、象徵主義，甚至之後的印象派初期發想的藝術觀念相悖離。輝煌風光的布格羅與印象派畫家之間有著很深的敵意，布格羅認為印象派的繪畫基本上只能算是未完成的素描習作，因此極力反對這些作品進入沙龍；當時印象畫派也報以同樣的敵對反應。布格羅固然是法國學院派的領導者，也是收藏家與贊助者的最愛，然而在這些亟欲創新的藝術家與評論人眼中，卻是一個謹守官方沙龍規則，一昧討好貴族的頑固分子。有一次，雷諾瓦完成作品時，摘下眼鏡一看，懊惱地大叫著說：「天啊！我的作品竟然看起來像布格羅！」因此將畫作丟到地上。同時代的畫家竇加甚至編造出「布格羅化」（Bouguereau-ized）一詞，來嘲笑當時追隨布格羅華而不實而且浮泛膚淺的繪畫風格。

在以往，欣賞且擁有藝術是皇家貴族、達官仕紳的專屬權力，而當工業家與新興富豪崛起，漸漸取代了過去貴族們的壟

斷，形成操控藝術品味的一股新勢力，畫派的起落與此因素不無關連。轉眼間印象派新人輩出，漸漸興盛，遂把自古典時期一脈相承而來的繪畫筆法與成果作品，通通冷凍冰封，法國學院派也就因而光芒盡失。尤其收藏家們開始轉向印象派的作品之時，學院派的傾頹大勢更是無法挽回。印象派得到專寵後，對學院派過去的壓抑，當然是報以毫不留情的報復，此後，也就少有人願意或者有勇氣爲學院派作品辯白。

紐約廿世紀初前衛藝術「八人團體」的領袖人物亨利（Robert Henri）針對當時歐洲與美國學院派的壟斷情形，曾下了這樣的評語：「若以布格羅的觀點來評斷馬奈，馬奈的作品從來都沒有完成；但若以馬奈的角度來看布格羅，布格羅的作品幾乎可說是未曾開始！」是極爲有趣的評論。

布格羅一生的藝術經歷有如拋物線，先是逐漸嶄露頭角，然後成爲學院派的領導人，最後人們在轉眼間將他棄如敝屣、刻意遺忘。甚至在布格羅晚年，學界所出版的《十九世紀繪畫史》中刻意不提諸如布格羅、傑洛姆等學院派的畫家，彷彿他們不曾在畫壇出現過一樣，境遇像是自由落體般重重地垂直落下，跌入萬丈深淵。即使到了一九○五年八月，布格羅與世長辭，這位法國學院派畫家一生所受的褒貶毀譽，仍舊無法蓋棺論定。

布格羅晚年的不公平待遇以及歷史評語，一直要經過五十多年之後的一九七○年代，藝術史家們才以一種較爲公正客觀的態度檢視藝術史，爲學院派畫家在其時代座標上，給與應得的歷史定位。而一九八四年在巴黎皇宮美術館舉行布格羅回顧展，並且巡迴到美國、加拿大展出。巴黎藝術學院也在這一年出版《羅馬大獎繪畫》一巨冊，將得獎人的作品一一整理，呈現在世人的眼前。一九八六年巴黎奧塞美術館開幕，以收藏十九世紀美術作品爲目標，於是布格羅等學院派的畫作，又再度受到藏家的青睞。這些總算還給布格羅應有的公道與平反、重新還與一席之地。我們回顧過往，不得不承認在沙龍繪畫的全盛時期、學院派引領風潮的年代裡，布格羅對當時整個藝術界的貢獻，可說是無法抹煞，而且影響深遠。

時至今日，藝術史家和藝評家的視野與眼界已漸擴展，不再以狹隘的二分法來詮釋各派之間的矛盾，對於每個時期的作品所留下的文化遺產與貢獻，都應該客觀地看待。綜觀美術史之後，對於了解單一藝術家的作品、生平、影響，我們必須以微觀的態度來深入比照。所以本書以布格羅的一生介紹做爲開場，再逐一就其作品進行賞析。

出生寒微

布格羅於一八二五年十一月卅日，出生在法國西部緊鄰著大西洋一處名叫拉洛雪（La Rochelle）的古老海港，他全名爲阿爾道夫—威廉·布格羅（Adolphe-William Bouguereau）。幼年時期，過繼給擔任教區牧師的叔父尤金撫育，布格羅受其教導，學會了拉丁語，熟讀古希臘神話，以及新舊約聖經故事。一八三八年至一八四一年，在龐斯（Pons）地區的中學就讀期間，開始接觸藝術，跟老師沙基（Louis Sage）學習素描。

一八四一年，布格羅全家搬往波爾多。他父母雙親原本是酒品零售商，後來改營橄欖油的生意。次年，父親讓他到波爾多美術學校半工半讀，那時的校長就是阿洛斯（Jean-Paul Alaux）。一八四四年，他贏得了生平頭一遭的人物繪畫大獎，點燃了他成爲畫家的雄心壯志，也爲布格羅的藝術生涯開啓嶄新的一頁。然而，眾所周知的，巴黎乃是當時全世界的藝術中心，要完成藝術的夢想，非得歷經巴黎藝術界的薰陶與磨練不可，但是布格羅家境窘迫，即使他的父親想盡辦法、母親做針線細活來賺取外快，都無法籌措出一筆餘錢，將他送到巴黎繼續進修。幸好他那位從事教區傳道的牧師叔叔從旁協助、多方奔走，終於促成布格羅於一八四五至一八四六年爲名流仕紳繪製肖像畫，換取前往巴黎的學費。

一八四六年，廿一歲的布格羅終於如願進入了巴黎藝術學院，在彼柯（Francois-Edouard Picot）的工作室深造，開始了布格羅一生學院風格典範準則的訓練，這些學習所得也成爲他在晚年

激烈護衛的心靈堡壘。

刻苦自勵的藝術旅程

打從布格羅抵達巴黎開始，便全然投注於藝術的學習，因爲成績優異，還多次獲准使用單人畫室。他寫日記，寫下他心中對於成爲一個優秀藝術家必備之條件，並且戰戰兢兢地追隨這樣的道路，希望有朝一日他會成爲他理想中的藝術家。一八四八年五月廿二日，提及自己的全方位學習，他寫道：「今天我閱讀了《安卡列斯之旅》、《拜倫的一生》，研究羅馬人的衣飾，參加藝術學校的素描課、人體生理課程——包括消化道、循環與呼吸系統（它們是多麼壯觀而精細呀！）、讀了一些加爾（Franz Josef Gall）醫生的著作，明瞭動脈和靜脈之間的收縮與關連。」

《安卡列斯之旅》是十八世紀晚期廣爲人知的小說，作者是巴瑟米（Jean-Jacquis Barthélémy）。此書肇因於作者的考古學研究，它闡揚了古代的科學、藝術和風俗，是歷史繪畫珍貴的背景資料。加爾是一位有名的德國醫生，他發表骨相學，說明藉由頭顱的種種特徵可以看出一個人的個性特點。除此之外，屍體解剖常公開舉行，較偏向傳統的畫家如布格羅者，通常都會參加，以便徹底地了解人體的結構。

在法國，歷來中央政府都是以藝術塑造這個國家爲要務，認爲具有藝術氣息的子民就是國家的代表。上至富麗堂皇的皇宮，下至拿破崙從義大利掠奪而來的戰利品，在在都顯示了藝術從來與政治的攸關相契，藝術也成了法國長久以來展現國力的最佳工具。即使統治的形態有所變易，帝制也好，民主共和或者獨裁也罷，對藝術創作的獎勵與拔擢，卻是如出一轍；層層階級的官僚系統有著特定的方法培育藝術家、獎勵創作、辦理公共展覽等等，以符合國家需要。凡是被國家肯定的藝術家、建築師、雕刻家、畫家等都能獲得政府或教堂、市府機構委託製作藝術作品，保證生活無慮，甚至還能在公眾面前展出作品，享有良好聲名。

當時巴黎的藝術行事曆中，最重要的大事莫過於羅馬大獎與

沙龍展覽。前者是年輕藝術家初試啼聲的必經階梯，後者更是當時最大的年度大展，政府依此成績做為依據來委託製作藝術作品，其重要性無與倫比。

　　法國從一六六七年在巴黎羅浮宮興辦第一個沙龍畫展以來，到十九世紀中葉歷經數百年，藝術能量不斷地累積，成為法國繪畫的全盛時期，日後也為法國留下豐富的藝術文化資產。政府還設有美術部專司相關工作，將沙龍畫展與各種繪畫藝術獎項隆重舉行，社會大眾對沙龍大展等藝術活動也報以狂熱回應，每一次沙龍展覽，參觀的群眾數以萬計。而登上沙龍展的藝術家，有如鯉躍龍門，備受崇敬，更是貴族富商爭相敬邀的座上嘉賓，當然財富與聲名都會接種而來。甚至國家機構、公共單位委託得獎人製作作品，享有特殊優待權益。成就累積最終獲贈勳章，畫價也會越趨昂貴。如此攀爬峰頂，既是院士、教授，又是沙龍展的評審；報紙又經常以頭條新聞的方式，登載這些藝術家的活動訊息，使得當時這批經官方欽定認可的藝術家們集盛名與富貴於一身，形成了社會中令人矚目景仰的階級。

　　這也就是為何人人爭先要在大獎中出線，而布格羅也不例外，當然得追隨這樣的成功路線不斷地前進。因為一旦在十九世紀中葉的巴黎嶄露頭角，世界藝術的舞台就會隨即展開；布格羅便是依此成功地展現了卓越的個人風格。

挑戰羅馬大獎獲得首獎

　　他進入巴黎藝術學院後便開始參加「羅馬大獎」（Prix de Rome）的競賽，這是對當時畫壇新秀們極大而且是必經的挑戰。入選的十位參賽者，將依照規定的題目畫出新穎的構圖並能清晰地表達主題，才能獲得更為優等的獎項。因此參賽者對希臘羅馬的神話典故與聖經歷史都必須瞭若指掌，才能掌握到題材的意義與精髓，不管是悲傷或是喜悅，均從身體表現情感，務求所描寫的人體形式之內容含意能夠一目了然。

　　布格羅在一八五〇年所畫且得獎的〈贊諾比亞女王在亞雷克

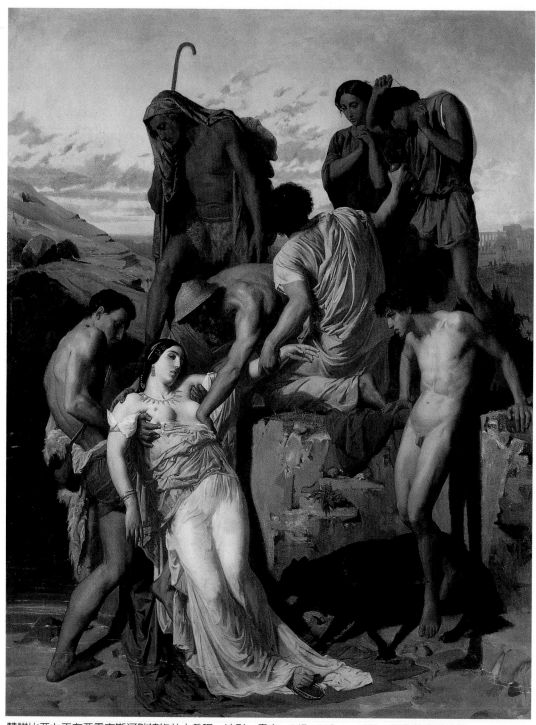

贊諾比亞女王在亞雷克斯河畔被牧羊人發現　油彩、畫布　147×113cm　1850　巴黎藝術學院藏
贊諾比亞女王在亞雷克斯河畔被牧羊人發現（局部）（右頁圖）

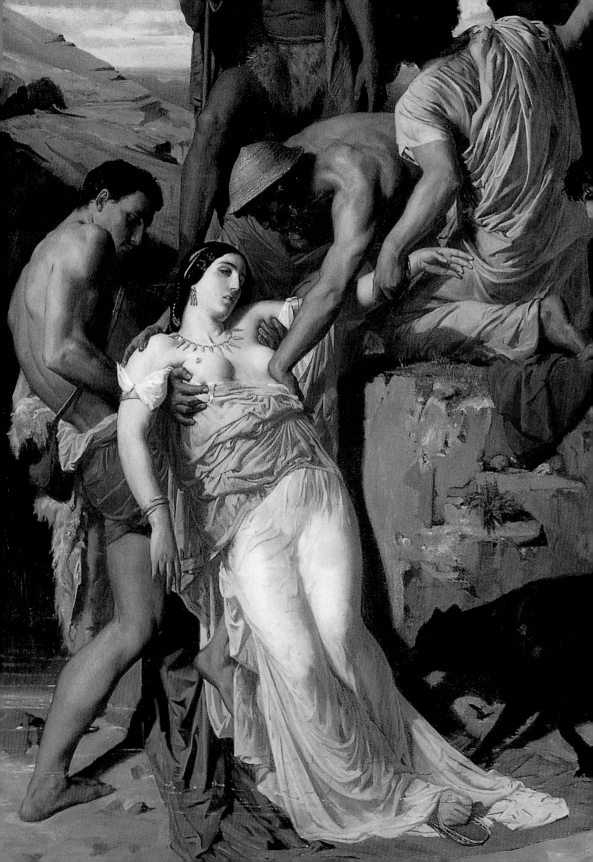

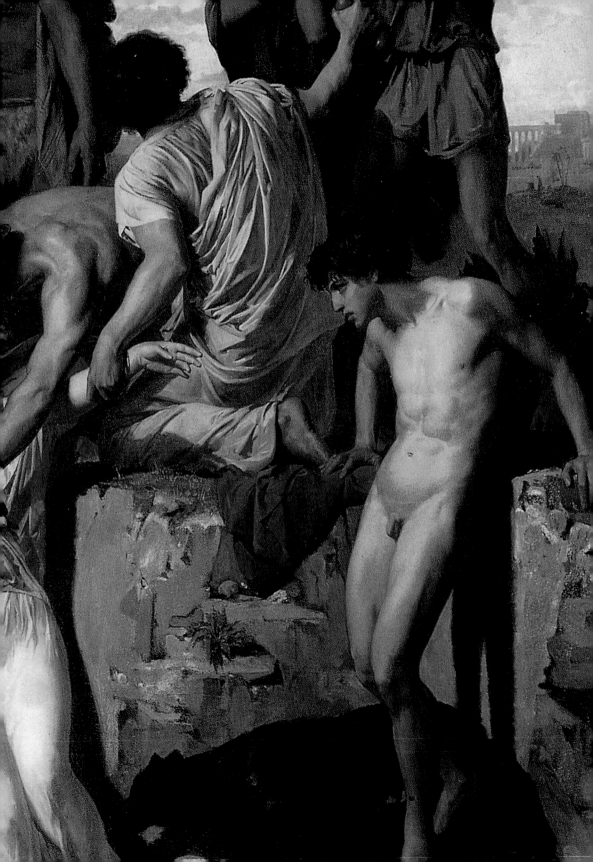

斯河畔被牧羊人發現〉便是依此準則而作。畫中的羅馬歷史故事述說贊諾比亞女王和丈夫因爲屬臣政變，被迫逃離家園。但因贊諾比亞女王身懷六甲行動緩慢，丈夫怕她被敵人捉拿，不得不以刀刺傷她並將她丟入亞雷克斯河。之後爲牧羊人們發現，並照顧她直至身體復原爲止。

　　布格羅爲這次的大賽所選擇的這一幕，是當牧羊人發現贊諾比亞女王之時。畫面上安排了八個人，各有著不同的姿勢，各司不同的事務：有的伸手拉扶女王，有的拄杖探視，有人握拳祈禱，有人由河岸邊躍下，更有人拿下胸前葫蘆，要送水給女王喝；動作描寫得活靈活現，極富戲劇張力。黑犬嗅著草鞋脫落的女王，她蒼白虛弱的臉色，還有因逃亡流汗跟溪水浸溼的白色衣袍，與周遭暗沈沈的環境形成強烈的對比，是眾人目光集中的焦點。

　　〈贊諾比亞女王在亞雷克斯河畔被牧羊人發現〉和其他獲得羅馬大獎的作品都收藏在巴黎藝術學院中，做爲將來學生的繪畫典範。

　　布格羅以此畫獲得首獎，是兩位首獎的其中一位，因此得到獎金四千法郎，於十二月悠哉悠哉地前往義大利羅馬法蘭西學院的所在地梅迪奇莊園（La Villa Médicis）進修四年。這段期間，他在舒內滋（Victor Schnetz）和阿洛斯的手下工作，辛勤繪畫。而豐厚的獎金，則讓他的生活極爲寬裕舒適。布格羅把握機會對義大利文藝復興時代和巴洛克時期的大師名作深入研究，尤其對喬托的作品更是下了一番工夫。另外，還到義大利各城各處，廣泛地寫生旅行，奠定了他日後的風格與基礎。

藝術榮耀——獲沙龍獎首級大獎

　　學成回到巴黎之後，布格羅時常在沙龍展出作品，廣受民眾和藝評家的歡迎，甚至被代理銷售到美國與英國。布格羅一心一意專注於藝術的態度，備受肯定，一八五五年獲得在巴黎舉辦的萬國博覽會（Universal Exposition）第二級獎章，隨後得到宮廷的委託繪製畫作。一八五七年獲得沙龍展首級大獎，沙龍得獎的藝

術家都可獲得一筆獎金，第一等金牌獎四千法郎，二等銀牌獎一千五百法郎。兩年後的一八五九年，他獲得了法國榮譽勳位團（The Legion of Honor）的騎士勳章（Chevalier），躋身榮耀之林。榮譽勳位團是拿破崙在一八○二年設立，目的在褒揚對法國國家及社會有卓越貢獻的民間或軍方人士。一八七六年布格羅獲頒榮譽勳位團四級勳章（Officer），並成為法蘭西藝術研究院（Academie des Beaux-Arts of the Institut de France）的四十名院士之一，這是法國藝術家至高無上的正式榮譽。一八八五年布格羅藝術生涯再攀高峰，榮獲沙龍展頒發的榮譽大勳章（The Grand Medal of Honor），同一年，獲得榮譽勳位團三級勳章（Commander）。而到他去世的前兩年，更獲頒榮譽勳位團二級勳章（Grand Officer）。

至於作育英才方面，一八七五年開始，他便在巴黎裘利安藝術學院擔任教職。一八八八年，在巴黎藝術學院教授繪畫，影響更是深遠。在教學的時候，布格羅的嚴格和一絲不苟是出名的，學生們都認為他是個既和藹又專制的老師。後來以畫風大膽、用色鮮明強烈而馳名於世的野獸派大師馬諦斯，就曾經在一八九一年廿二歲的時候，進入巴黎裘利安藝術學院，成為布格羅畫室的學生。

自從法國政府於一八八一年開始，不再參與沙龍展工作，允許藝術家管理沙龍展覽事宜之後，法國藝術家協會於焉成立，受到同儕尊敬愛戴的布格羅被選為繪畫部門的主席。一八八三年之際，他被選為畫家、建築師、雕刻家、版畫家、設計家所組成的協會會長，這個團體主旨在於協助陷於困境中的藝術家，布格羅擔任此一要職，直到他去世為止。

此外，布格羅從其他國家所獲得的眾多獎項，更顯現他在十九世紀當時畫壇的活躍程度。一八六二年他被提名為比利時藝術協會榮譽會員，一八六六年成為荷蘭皇家藝術學院的成員，一八七三年他更是在維也納舉行的萬國博覽會的評審之一。他曾經贏得了一八七九年在慕尼黑舉行的萬國博覽會第一級金牌獎，也在次年根特所舉行的博覽會中參展。一八八一年被比利時國王授與

騎士勳銜，一八八五年等級又更晉升。一八八八年他是巴賽隆納舉辦的萬國博覽會評審，一八八九年，比利時皇家藝術學院一致通過遴選他爲會員，並獲得西班牙的榮譽勳位。

婚姻與家庭

在個人生活方面，布格羅頗爲注重隱私，這使得他的家庭起居與公眾形象有如平行線，少有交集之處。我們所知的布格羅多僅限於他在藝術專業領域的成就，以及一些有關他願意公開透露的私人生活層面點滴。布格羅很重視家庭生活，一八五六年到一八七七年的第一次婚姻，與妻子瑪麗娜（Marie-Nelly Monchablon）育有三男兩女。一八六八年布格羅搬入位於巴黎蒙帕那斯區聖母院香榭大道的大宅，做爲工作室與居家之用。藝術學院與法國學院都在這條香榭大道上，而且多位著名的藝術家也將工作室設於附近，儼然是名符其實的藝術中心。而布格羅的生活幾乎就是以此爲基地。

然而，布格羅的命運雖不至於以多舛來形容，但也常與不幸爲鄰。在十九世紀後期，他慘遭喪子喪妻之慟，布格羅也都把這些情緒藉由顏料畫布來療傷止痛，將藝術作品獻給去世的親人。

布格羅在愛情上是不折不扣的浪漫與多愁善感，即使到了年邁之際，仍是如此。一八七七年，他和住在隔壁一位美國年輕女藝術家依麗莎白珍賈德納（Elizabeth Jane Gardner），墜入愛河。但他的女兒反對這門親事，並以進入修道院作爲威脅，而他的母親更是極力反對。然而，布格羅不顧一切仍舊於一八七九年和賈德納暗中訂婚，他還畫了一幅〈自畫像〉送給賈德納。

這位布格羅的第二任妻子賈德納，雖然來自美國，但是學於巴黎、長於巴黎，她以流利的法語打入一般多數美國留學生無法進入的藝術圈。因她對自我價值的要求與努力，獲得相當令人欣羨的成就與掌聲。

布格羅的母親對他一直都非常地專制獨裁，直到她去世，布格羅和賈德納才眞正自由地過日子，婚姻生活美滿快樂。一九〇

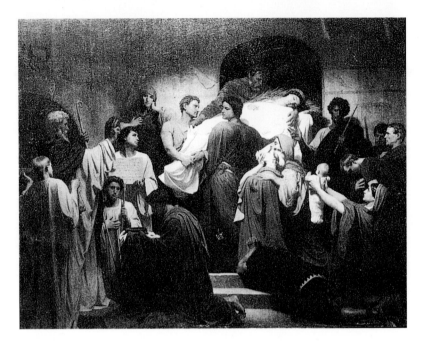

殉道者的勝利：
聖西薩爾的身體被帶往
地下墓穴
油彩‧畫布
335.28×426.72cm
1854
法國呂涅維爾
市立博物館藏

三年他們還前往義大利旅遊，這距離布格羅第一次造訪義大利已有五十年之久了。

巨幅作品——〈殉道者的勝利〉

　　布格羅早期的作品無可諱言乃是追隨他在學院中所學得的傳統技法，而且所有的力氣都專注於取悅沙龍評審委員的口味。隨著時光的推移，布格羅則以寬闊的畫布來呈現他心中的藝術理念。諸如表現義大利地方文學之〈地獄中的但丁和維吉爾〉、〈殉道者的勝利：聖西薩爾的身體被帶往地下墓穴〉，這兩幅畫作都相當巨大；事實上，它們也一定要夠大，才能在沙龍展中吸引眾多群眾的目光，而且畫作寬廣，才能容納足夠的情景與人物。

　　當年的〈贊諾比亞女王在亞雷克斯河畔被牧羊人發現〉畫中，八個人物塞在一張沙龍展的最小規格：一百四十七點三二公分乘以一百一十一點七六公分的畫面時尚綽綽有餘。到了〈殉道者的勝利〉這件作品，超過了三百卅五點二八公分高、四百廿六點七二公分寬，更是足以讓布格羅游刃有餘地畫上十八個等身比

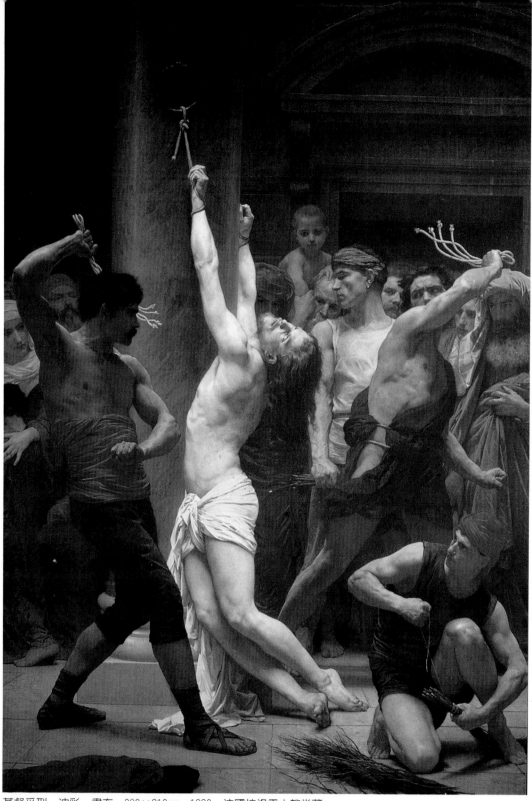

基督受刑　油彩‧畫布　390×210cm　1880　法國拉洛雪大教堂藏

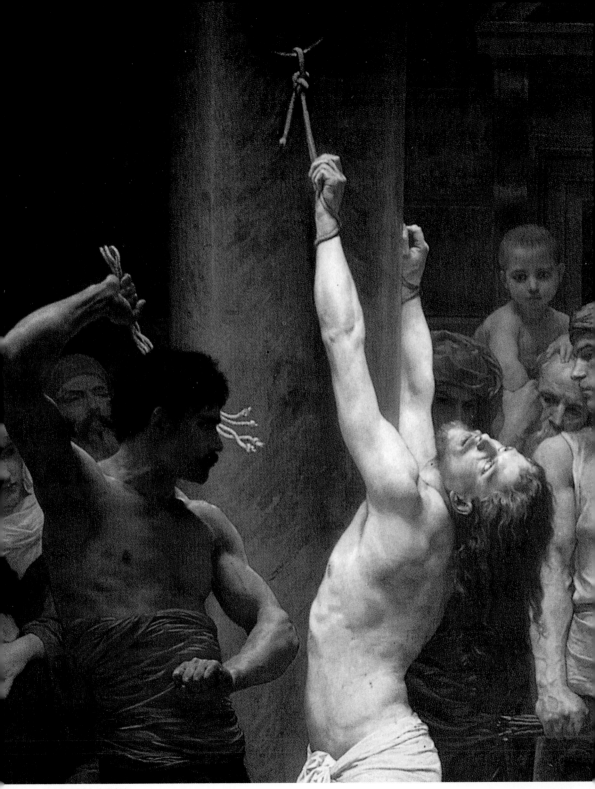

基督受刑（局部）

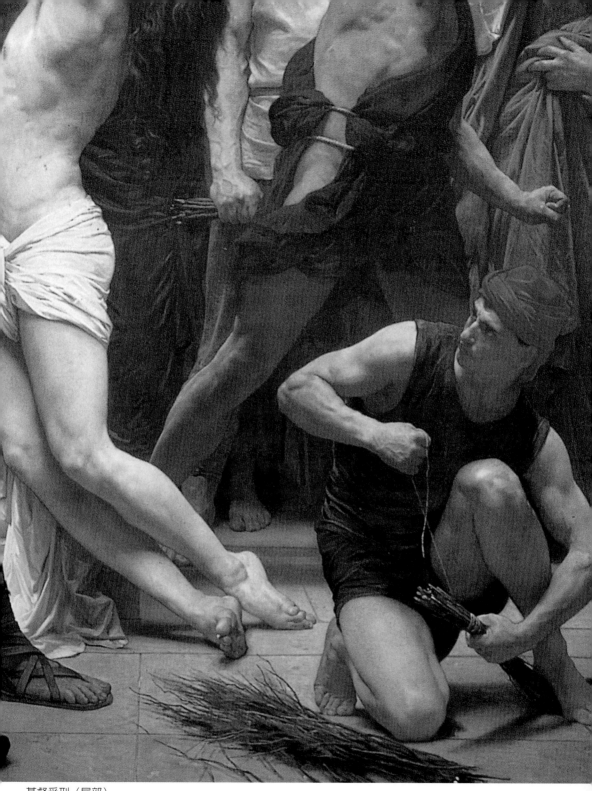

基督受刑（局部）

例的人物。

布格羅所畫的主題範圍涵蓋相當廣，包括人物、風俗畫、神話主題、寓言，以及宗教內容。每次展覽，布格羅總是盡量地展出他所擅長，而且是不同類型的作品。

一八八○年他展出的〈基督受刑〉也是一幅巨畫。三百九十公分高，兩百一十公分寬，比真人實際大小還要碩大的人物和嚴峻的主題，不言可喻，就是要給觀眾強而有力的震撼。酷刑是該圖的畫題主旨，基督雙手被綁高高懸吊，因代世人受苦而仰頭翻著白眼，雙腳無力支撐身體所以扭曲透迤在地。負責鞭打和監看基督的三、四名獄卒，無論是動作還是眼神，均展現極佳的人體姿勢與肌肉結構。尤其是飄在半空中即將揮打而下的鞭繩，更使得整體畫面凝然不安。

然而，這裡卻出現一個有趣的問題：龐大的畫作規模好比紀念碑，除了國家或公眾機構之外，還有誰會購買這些作品呢？像布格羅這樣持續不斷地繪製大幅畫作，內容皆為希臘神話或聖經主題，市場終究無法普及於一般民眾。果不期然，翌年布格羅便將此畫捐贈給故鄉拉洛雪的藝術之友協會。

不過話又說回來，繪製巨幅畫作的藝術家們主要是引起評論家與欣賞者的注意，目的在建立永久的藝術聲名；這些是他在藝壇建立穩固聲譽和自我信心的指標，而不是狹隘地著眼於銷售問題。

教堂壁畫——聖奧古斯丁教堂之作

會採用巨幅大畫做為表現手法，或許也是因為布格羅在義大利留學三年，受到所接觸壁畫的影響之故，像〈殉道者的勝利〉一畫便是作於義大利。這些畫在一八五五年於萬國博覽會中一推出，立刻受到熱烈的歡迎與迴響。此幅畫被法國政府收購，目前掛藏在盧森堡的法國當代藝術館。

布格羅如願建立起一己的聲名之後，便極力找尋接受公眾機構請託的機會。這對布格羅來說相當重要，因為布格羅是一個不

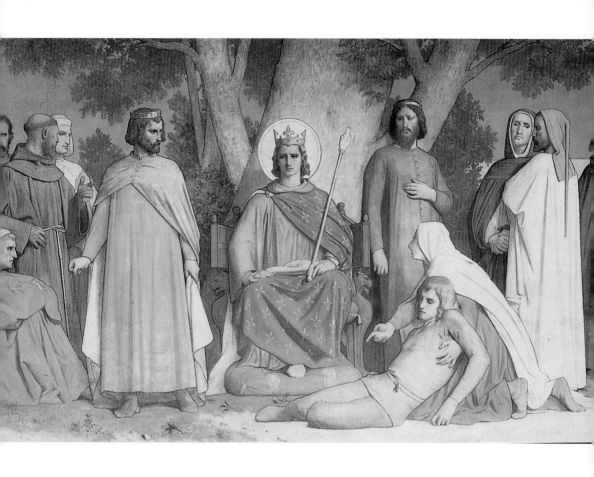

聖路易士主持審判
壁畫
167×292cm
1859
聖克勞帝德教堂藏

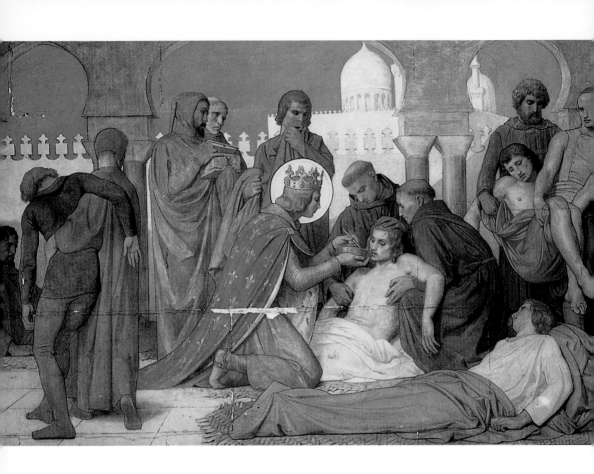

聖路易士照顧黑死病患
壁畫
167×292cm
1859
聖克勞帝德教堂藏

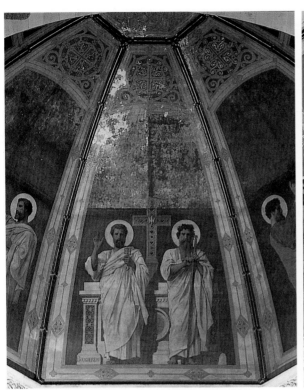

聖彼得與聖保羅　壁畫　1867　聖奧古斯丁教堂藏

莎樂美和施洗者約翰的頭顱　壁畫　1867　聖奧古斯丁教堂藏

折不扣、虔誠的天主教徒，他將這些公眾委託視爲一種奉獻、一種宗教情操。布格羅早期所展現的才華與技巧便足以名動公卿，將教堂裝潢責任委託他來執行。終其一生，他獲得數次類似的請託案，教堂也因他的藝術作品而相得益彰。

　　首先登場的是聖克勞帝德教堂，他在一八五九年完成了〈聖路易士主持審判〉、〈聖路易士照顧黑死病患〉，而聖路易士乃法國人心目中的崇高道德典範。這幾件作品與他同樣是一八五○年代晚期的另外創作，風格迥異，這是因爲他和其他一起裝飾教堂的畫家們是執行布格羅以前的老師彼柯（Picot）的設計稿，爲了凸顯公共企畫的重要性，所以不得顯露他們的個人風格。

　　富有顯著布格羅風格的是聖奧古斯丁教堂之作，一八六七年的〈聖彼得和聖保羅〉和〈莎樂美和施洗者約翰的頭顱〉。依照教堂的建築結構，人們都是站在地面向上仰視，因此教堂作品必須

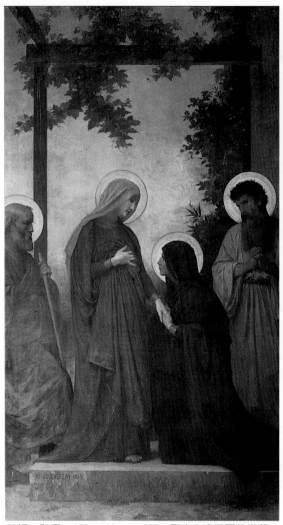

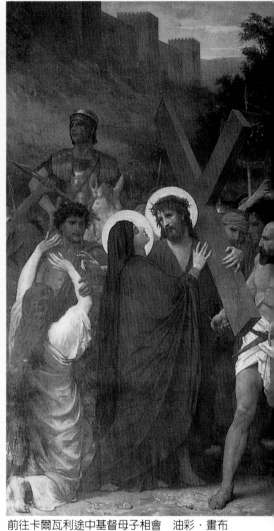

訪視　壁畫　353×190cm　1885　聖文生迪保羅教堂藏

前往卡爾瓦利途中基督母子相會　油彩・畫布
354×199cm　1888　聖文生迪保羅教堂藏

具有紀念性、永恆不朽的感覺，而布格羅從來不曾讓教堂主其事者失望過。

在十九世紀末，教堂仍然是藝術創作的最大引導動力。尤其聖奧古斯丁教堂更是最為重要的代表之地，也是在拿破崙三世建立的法蘭西第二帝國時期最受歡迎的教堂。當然，希望將自己作品永久展現在公共建築中的不只布格羅一人。十九世紀的藝術家中，諸如柯洛（Camille Corot）、德拉克洛瓦（Delacroix）以及夏凡諾（Chavannes）也同樣將作品擴大到足以適應教堂壁畫的規模。

到了一八八〇年代，布格羅每一次都要與助手花費好幾年的時間來完成聖文生迪保羅教堂中獻給聖母的聖壇壁畫作品。〈訪視〉完成於一八八五年，〈前往卡爾瓦利途中基督母子相會〉成於一八八八年，這兩幅作品都在一八八九年的萬國博覽會展出。

富商宅邸與豪華旅館裝飾巨畫

如果說用美術裝飾公共建築是藝術家至高無上的榮耀，那麼對達官富豪而言，有機會聘請訓練嚴謹的藝術家來美化私人宅第，那更是求之不得的人間盛事。在巴黎、拉洛雪以及各地的許多豪宅與旅館，布格羅的藝術畫品，就是這樣應運而生。

諸如〈亞雷恩騎在海馬背上〉、〈酒神巴斯特騎於豹上〉、〈愛〉、〈財富〉、〈友誼〉這些油畫，都是一八五七年沙龍展覽的參展作品，之後也成為維內爾路的伊提巴瑟羅尼旅館中所布置的畫作。〈亞雷恩騎在海馬背上〉、〈酒神巴斯特騎於豹上〉兩作，人物與動物有如波浪般地扭動，傳達出生命的活力。

一八五八年所畫的〈春〉，是為了裝飾聖盎荷都芳伯格路一位銀行家愛米耳比列所開設的旅館。布格羅布置二個房間，卡巴內爾（Cabanel）則裝飾第三個，這家旅館便成了最可炫耀、最豪華的私人藝術收藏室。布格羅的〈春〉遵循百年來以四季為主題的房間裝飾傳統，畫中人物穿著柔和顏色的長袍，手中拿著窩巢；白色的鳥蛋，以及花草編織而成的桂冠，洋溢著春天重生的喜

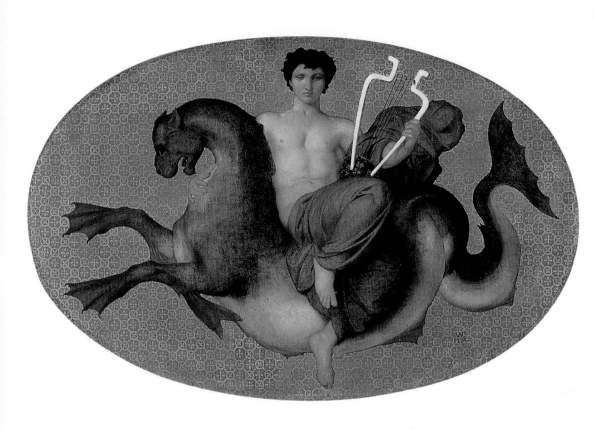

亞雷恩騎在海馬背上
油彩・畫布
71×112cm
1854
美國克里夫蘭美術館藏

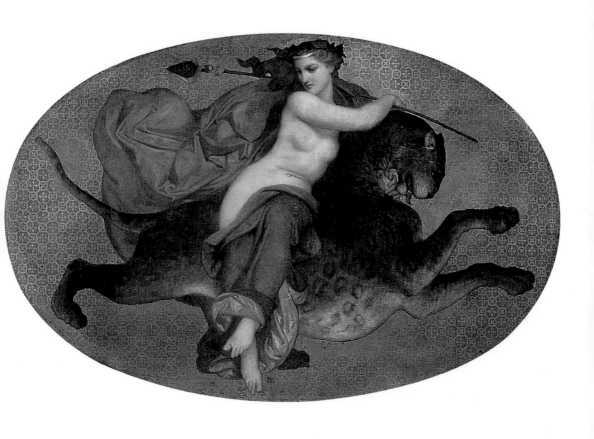

酒神巴斯特騎於豹上
油彩・畫布
71×112cm
1854
美國克里夫蘭美術館藏

愛　油彩・畫布　269.2×149.9cm　1855
美國駐巴黎大使館藏

財富　油彩・畫布　269.2×149.9cm　1855
美國駐巴黎大使館藏

友誼　油彩・畫布　269.2×149.9cm　1855
美國駐巴黎大使館藏

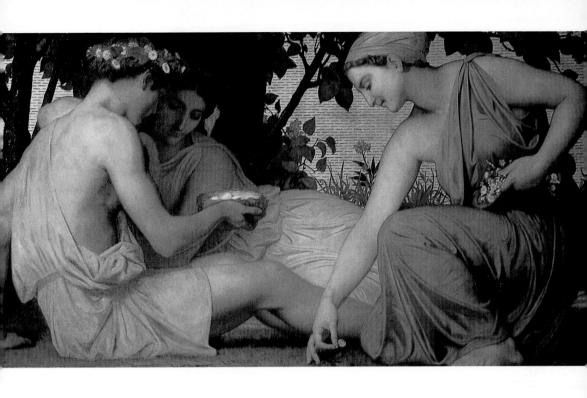

春
油彩・畫布
49.7×151.8cm
1858
私人收藏

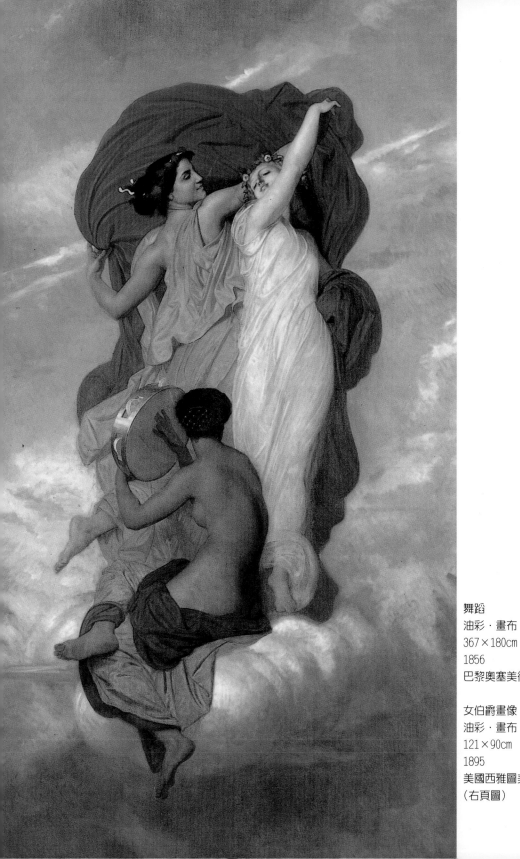

舞蹈
油彩・畫布
367×180cm
1856
巴黎奧塞美術館藏

女伯爵畫像
油彩・畫布
121×90cm
1895
美國西雅圖美術館藏
(右頁圖)

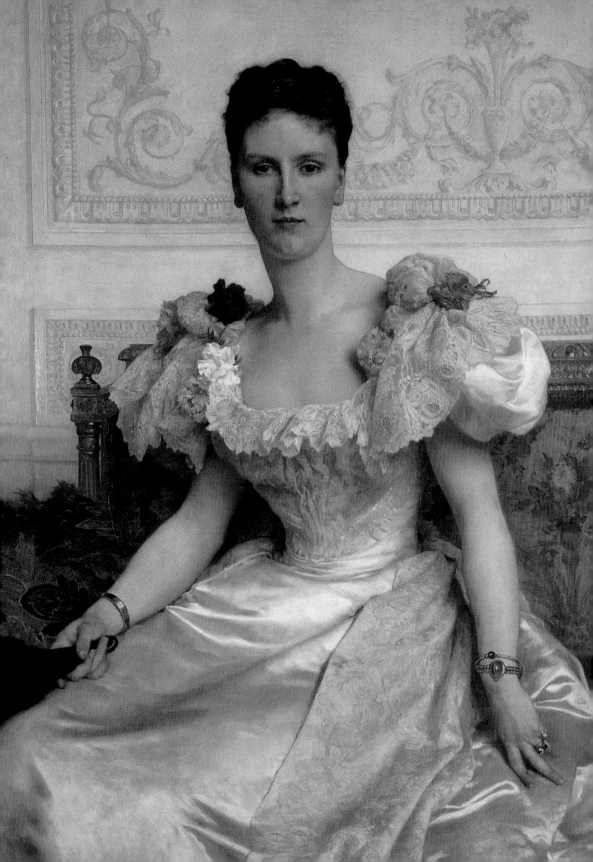

悦。尤其金黃色的磚牆閃耀著光芒象徵永恆，與深暗色的樹幹形成強烈的對比，頗能引起觀者注意。

另外，裝飾於拉洛雪慕倫旅館的〈舞蹈〉一畫，藍紫搭配的色調溫暖柔和，拍著鈴鼓的樂手與兩個跳舞的女子，旋轉成圓弧狀態。她們面帶笑容，黃白兩色衣袍隨著節奏飄然起舞，十分亮麗搶眼。

多元化的風格

光靠來自教堂與私人委託的收入，事實上是無法維持個人生存與其日益成長的家庭的，更何況大型的歷史畫作亦難以脫手賣出，因此布格羅早在一八五一年便開始繪製一些不易分類的作品，從較為嚴肅和憂鬱的大型宗教歷史場面，逐漸轉向輕鬆明亮的筆調，相當受到歡迎。

〈兄弟愛〉這幅畫，記有一八五一年的年記，為布格羅滯居羅馬時代初期的大作之一。是他對盛斯文藝復興的繪畫，尤其是拉斐爾的作品讚賞的反映，令人聯想起拉斐爾的〈有聖約翰的聖母子〉的構圖，但是布格羅取了一個比較曖昧的、世俗化的題目。這一點也是十九世紀中葉法國繪畫的一種趨向，以普遍化的世俗題材匯集人氣，同時減少對宗教藝術的需要。

此畫是一八六九年由湯瑪斯・威格瓦斯（Thomas Wigglesworth）從法國買到美國，後來入藏波士頓美術館。〈兄弟愛〉一畫，布格羅以統一的美，創造一種紀念碑式的構圖。以比較低的地平線，畫出金字塔形的群像，灰青色的天空背景襯托出主題。色彩帶有抑制性的綠色，畫出草地，人物具有明確的輪廓線，甚至細節也精緻的描繪出來。細緻光滑的筆觸畫出有如瓷器的質感。

〈兄弟愛〉的風格特徵，一直支配著布格羅一生的藝術。他與傑洛姆同樣，高度重視形狀的精確。布格羅自己曾說他是非常的折衷主義者，真摯地研究自然，不受流派影響，堅持探究真理與美。

兄弟愛
油彩・畫布
147×113.8cm
1851
波士頓美術館藏

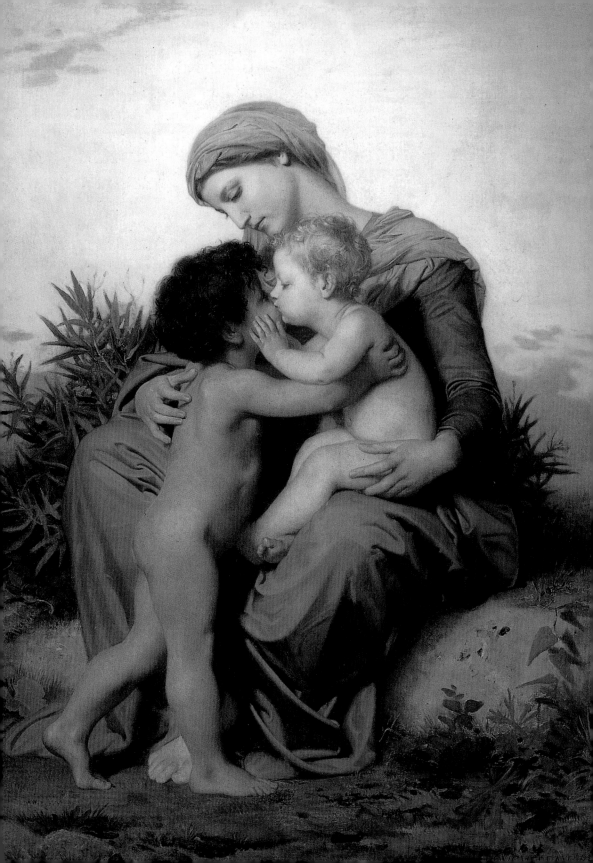

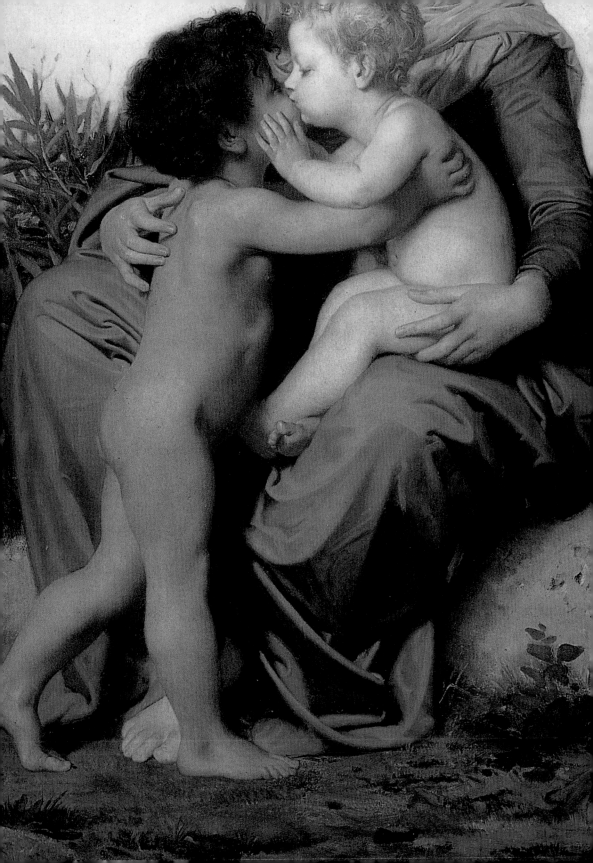

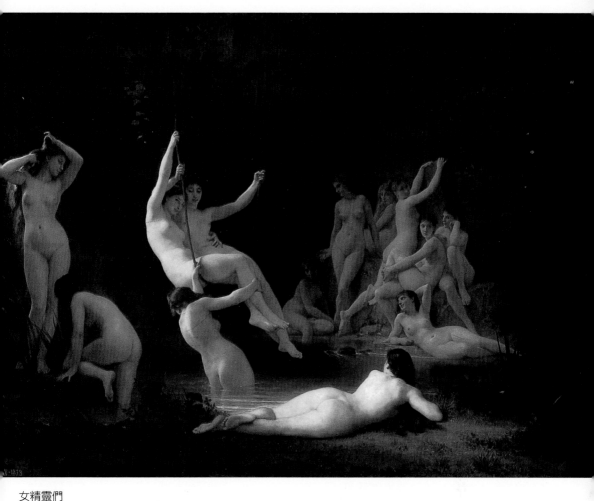

女精靈們
油彩‧畫布
144.8×209.5cm
1878
美國加州哈京美術館藏

人體之美——〈女精靈與撒特〉等名畫

　　古典傳統提供布格羅無盡的繪畫題材，裸體、沐浴者、精
靈、維娜斯與寓言中的人物都大量地出現在他的作品中。布格羅
理解到，人體的形式可以有無數的變化。在一八八五年法國研究
院（Institute de France）的一場演講中，布格羅闡述他的看法：
「古代的藝術揭露出大自然造物擁有千變萬化、無窮無盡的靈感來
源。幾項相關的要素結合在一起，如頭、胸、手臂、軀幹、腿、
腹部等等，傑作就會一一被創作而出，又何必向外追尋其他的東
西來畫畫或者雕塑？」

兄弟愛（局部）（左頁圖）　　由此可知，布格羅認爲光是人體之美就已經取之不盡、用之

不竭，無須再於其他的事物上多所著墨。〈席地而坐的裸女〉、〈沐浴者〉、〈女精靈們〉，便是他人體繪畫的專一呈現。尤其〈女精靈們〉，十幾位裸體的女神或坐或臥、或直立或斜倚，從天而降的光明，把整個森林給照亮。光芒傾瀉在裸女身上，與池水交相輝映，女子的肌膚白亮透明，令人萌生純潔安詳之感。這幅油畫，堪稱是布格羅人體繪畫的經典傑作。畫面最左邊的人物，舉起她的手臂撥弄頭髮，有著名門世家的氣質，令人想到安格爾（Ingrès）在〈維納斯由水中昇起〉或〈泉〉畫中的典型。

布格羅顯然對此姿勢深深著迷，所以不單在為一八七八年於萬國博覽會所畫的〈女精靈們〉中延用，就連〈維娜斯的誕生〉這幅畫的主軸安排也不例外。美麗的女神從海中昇起，高舉的手臂，讓身體全然地伸展，且對自己的裸身十分坦然。對任何熟知西洋美術史的人來說，第一眼看到這幅畫，無不聯想到安格爾筆下維娜斯的姿態與神情。

畫家安格爾已經在人體各種不同的肢體變化上，獲得輝煌的成就。在他〈黃金時代〉的女眷與沐浴者，就像是人體可能姿勢的總集目錄與範本。安格爾和布格羅的沐浴者在變化的程度上有所不同，安格爾人物的身體是脖子伸展、背部有脊骨支撐、手臂和腿卻好像沒有骨頭。布格羅的沐浴者常常以他們的衣服呈現異國情調，保存了古希臘羅馬之風。

布格羅另一幅〈女精靈與撒特〉，半人半獸的撒特趁著女精靈沐浴之時偷窺她們，女精靈們決定要讓撒特浸泡水中，撒特抗拒著裸體女神們的拉扯，裸女面帶笑容，眼神似乎期盼著情愛，有明顯的情慾暗示。如果說〈女精靈們〉和〈維納斯的誕生〉中女性的裸體呈現是順從被動，那麼在〈女精靈與撒特〉卻是主動的角色。對以往總是在畫面中流露著靜止與平靜氣氛的布格羅而言，這是個新的出發點。

〈女精靈與撒特〉在一八七三年被紐約收藏家約翰・沃爾夫收購典藏，一位藝術愛好者厄爾辛在美國看見此畫，將之列入藝術名作之林。厄爾新一向對布格羅沒有好感，常常批評他的作品情感浮泛、缺少開創精神與生活體驗。然而，〈女精靈與撒特〉這

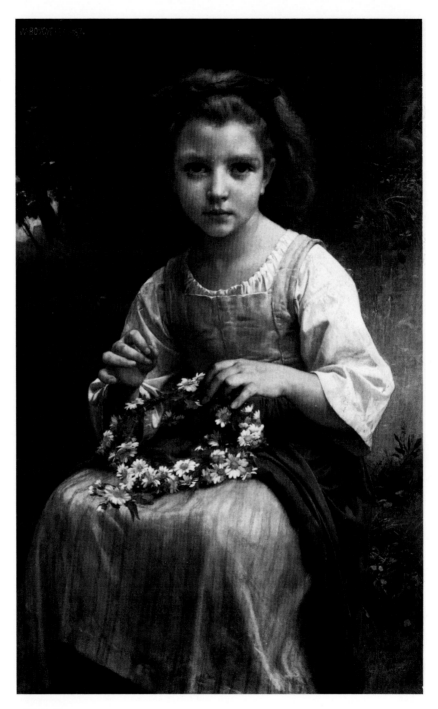

雛菊花環
油彩・畫布
87.6×55.8cm
1874

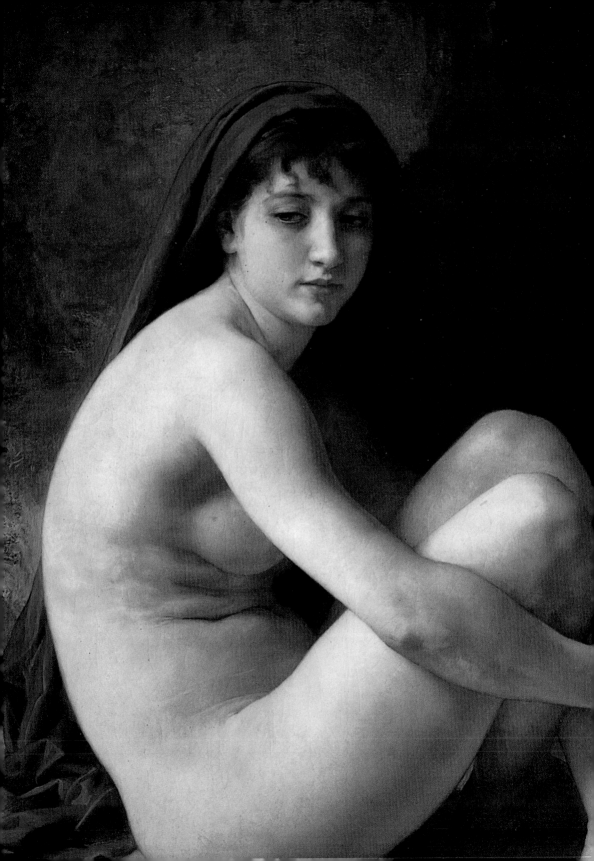

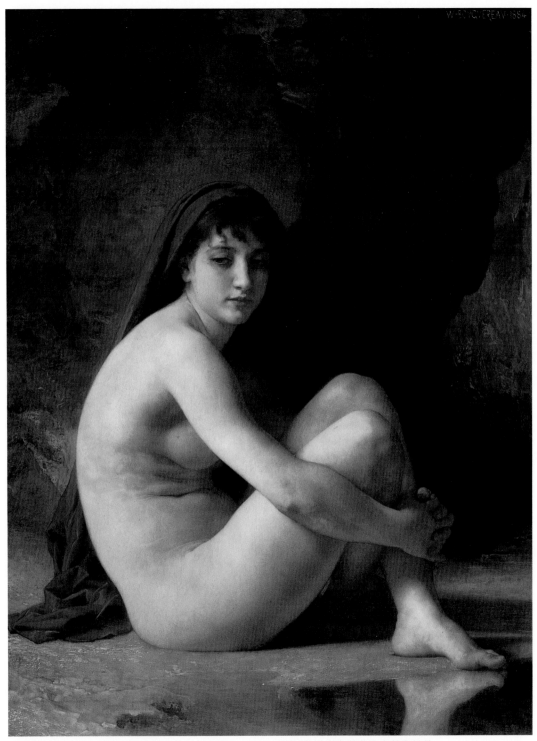

席地而坐的裸女　油彩・畫布　116.5×89.8cm　1884　美國麻州威廉鎮克拉克藝術館藏
席地而坐的裸女（局部）（左頁圖）

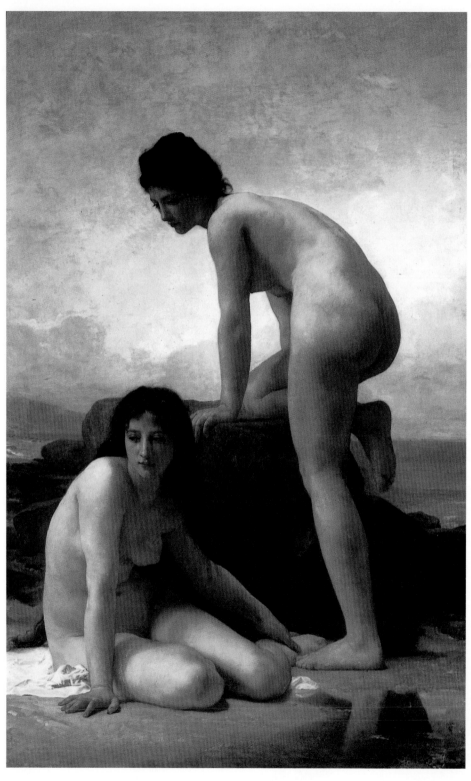

沐浴者
油彩畫布
201×129cm
1884
美國芝加哥
美術館藏

44

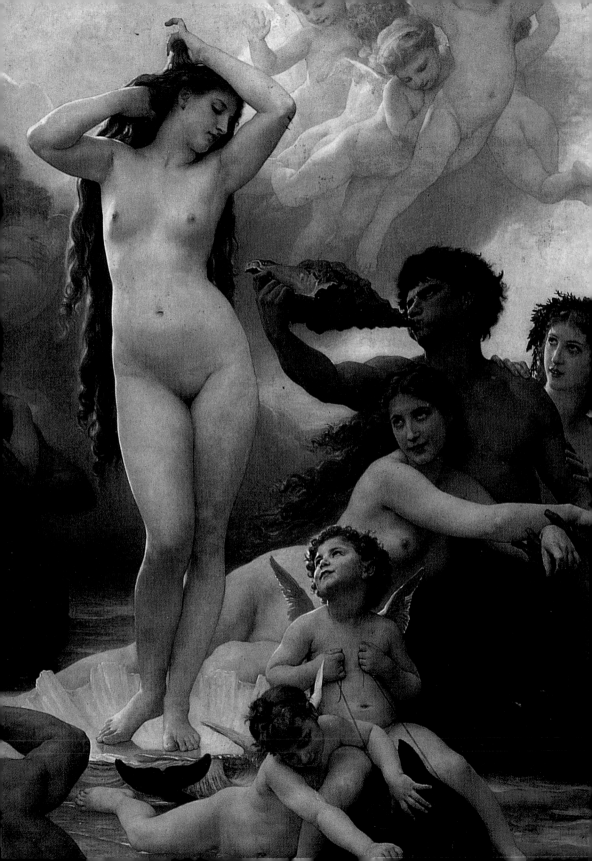

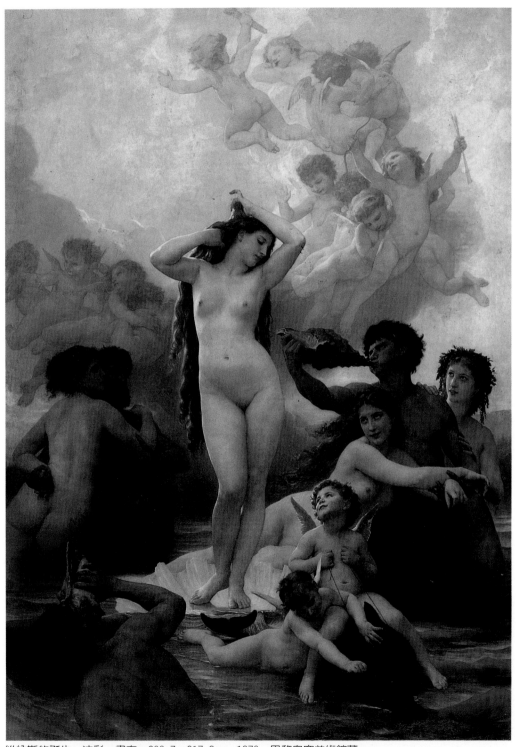

維納斯的誕生　油彩‧畫布　299.7×217.8cm　1879　巴黎奧塞美術館藏
維納斯的誕生（局部）（左頁圖）

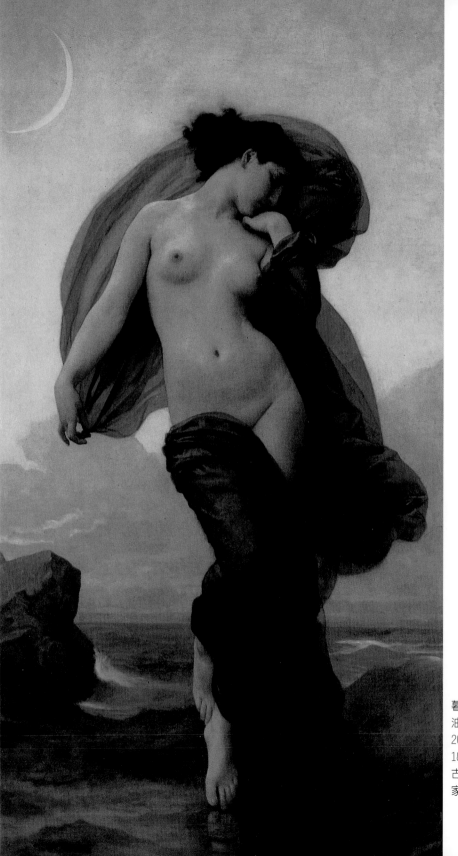

暮色心情
油彩・畫布
207.5×108cm
1882
古巴哈瓦那國
家美術館藏

幅畫卻得到厄爾辛非比尋常的回響：「沃爾夫收藏的布格羅畫作中，這是個非比尋常、獨特的例外，讓人對欣賞布格羅畫作的人不再有習以為常的偏見，而且會摒棄敵意；這幅就是畫於一八七三年的〈女精靈與撒特〉。四、五個與真人等身的女子在森林中逮到撒特，撒特正處不利之勢，被抓著手臂、耳朵和犄角要拖到水中。這是個對比鮮明的形式與突如其來的動作之結合，是布格羅完美的境界。微風吹著樹枝，在黑暗中凸顯這些女子。布格羅筆下的人物肌膚令人悸動與吹彈可破的程度，絕非剃刀刮下的羊皮紙。尤其最前面的女精靈更是最佳的構圖，她精神奕奕地轉身，光滑的背部往她所擒住的撒特扭轉靠攏，靈活的雙腳緊緊地抓住她所攀爬的河岸。光線悄悄地灑在眼睛與象牙般彎曲的身體；遍布在頭部與滑溜的四肢，以及圓滿而緊繃的肌肉。」

最前面這位女子的的確確是最獨特的設計，她也許是十九世紀藝術當中唯一大剌剌地以臀部呈現在觀者面前的人物。

當時的一位評論家里斯（Clement de Ris）說道：「人體的韻律節奏早已在布格羅的腦海中，他追隨著十六世紀的藝術家與前輩，渾然天成。拉斐爾在他的畫室中繪畫時受到前人的影響很大，沒有人責備他缺乏原創性，我們也要同樣地看待布格羅才行。」布格羅聽了這些話當然非常高興，因為他真的非常欣賞拉斐爾。

與畫商、收藏家的關係

布格羅除了在沙龍展覽覓得得買主之外，也嘗試著將作品托放在畫商處，藉以擴大自己的藝術市場。而布格羅將聖母和其他主題較不確定的風俗畫以較世俗化的手法處理，其背後的推動力應該是來自畫商保羅·都蘭洛（Paul Durand-Ruel）。布格羅首先將畫作交與都蘭洛，這位都蘭洛是巴黎首開先例第一位經營畫廊的人物，也就是後來以經紀印象派畫家而廣為人知的畫商。他接管了家族事業的文具店，也是一位折衷主義者。首先追隨父親處理米勒（Millet）、盧梭（Rousseau）、杜普雷（Dupre）、迪亞茲

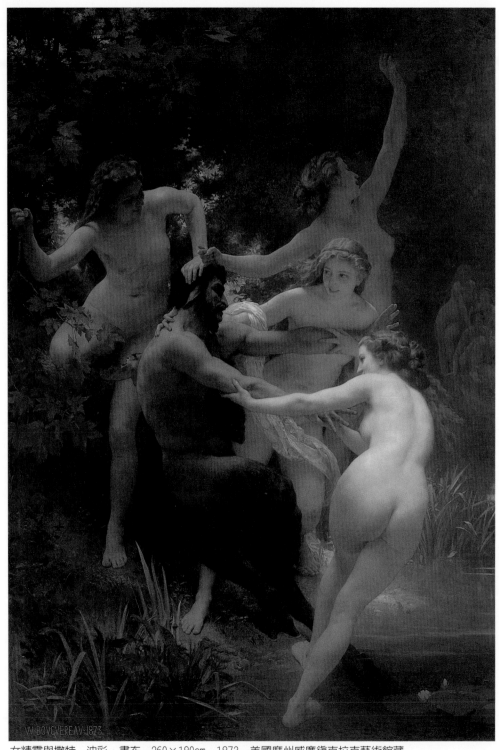

女精靈與撒特　油彩‧畫布　260×180cm　1873　美國麻州威廉鎮克拉克藝術館藏
女精靈與撒特（局部）（右頁圖）

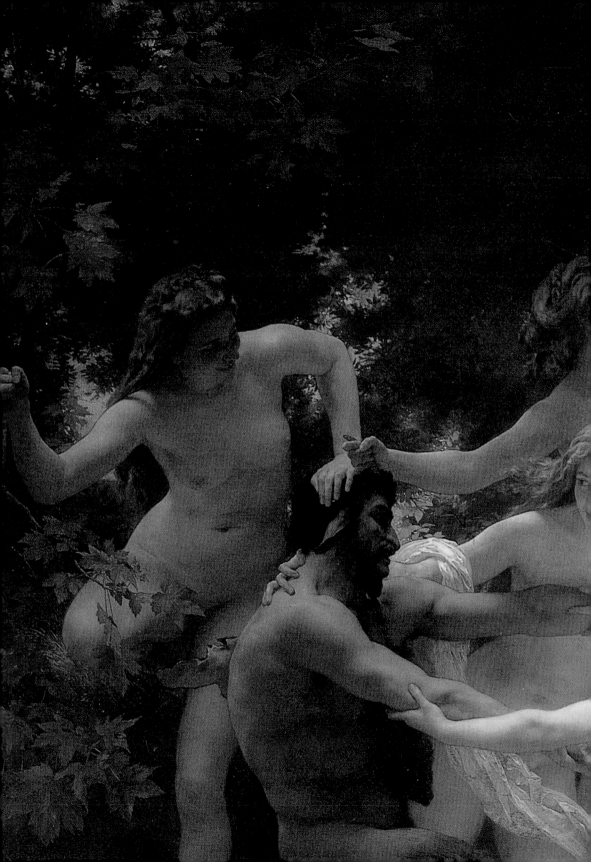

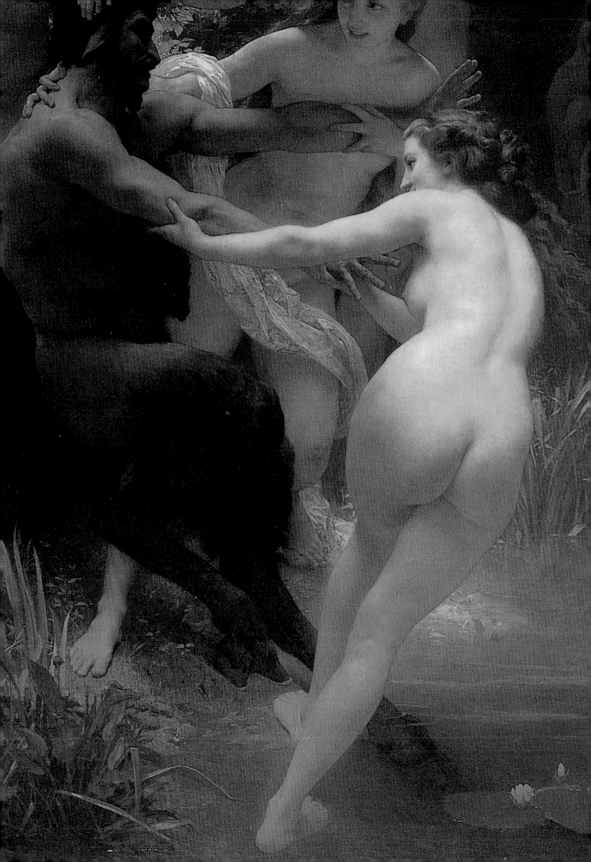

（Diaz）、法蘭西（Francais）、卡巴（Cabat）、夫雷赫（Flers）的畫作。都蘭洛在布格羅由羅馬返回法國時立即被布格羅的作品所吸引，兩人之間立刻簽署協定，布格羅將十年來的作品全數交給都蘭洛經營。

　　也正是這段與都蘭洛的合作時期，使得布格羅的名聲日漸顯揚，成爲十九世紀末法國最受歡迎的畫家之一。當然都蘭洛所代理的畫家梅勒（Merle）也非常成功，梅勒善畫類型風景，富有宗教的意味在其中。一八六二年都蘭洛將這兩位畫家介紹給大眾，也鼓勵布格羅嘗試其他題材的畫作，說服布格羅這樣會比嚴肅的題材賣得更好。

　　布格羅的才華非常適合這些構圖簡單的類型畫，布格羅從都蘭洛的建議中獲利匪淺。然而，藝術市場終究是以商業爲主，個人的忠誠在商業之下顯得變易無常。另一畫商古彼（Goupil）開始販售版畫，複製畫的市場也日趨興盛，布格羅被古彼二倍於都蘭洛所提供的價錢所吸引，一八六六年十月布格羅所有的畫作就由古彼獨家收購了；梅勒的畫作亦然。

　　布格羅在作品售出的全盛時期，曾向其他畫家炫耀說：「我布格羅每分鐘值一百法郎！」雖然稍嫌誇張，但布格羅豐厚的繪畫收入可見一斑。

　　當時的富豪兼大收藏家舒夏（Alfred Chauchard）是最屬意布格羅的收藏家畫商之一，重金收藏布格羅的畫作面不改色。有兩位精明的畫商古彼（Goupil）與貢拔（Gambart）不但收藏布格羅的作品，也將較討好的原作製作成版畫，出售而獲得厚利。另外，杜朋（Dupont）也是貢獻良多的畫家畫商。

　　十九世紀法國學院派繪畫的支持者有皇家王族、富商貴胄，以及新興的中產階級。隨後美國的富豪從一八三〇年開始，因有志與法國貴族相匹敵，也加入了收藏學院派作品的陣營，其後繼潛力更是不容小覷。由於美國富商大量收購布格羅的作品，使得一八七八年法國巴黎萬國博覽會要籌辦布格羅回顧展之時，在法國本土竟然只能搜集到十二幅作品。

　　在一八七九年，有人就出版相關藝術書籍，估計美國人所

女精靈與撒特（局部）
（左頁圖）

收藏的藝術品當中，布格羅作品的收藏數量相當可觀，遙遙領先其他學院派畫家。

家庭題材：母與子

　　十九世紀社會的巨變，其實在十八世紀就已經預藏先機了。法國政權從獨裁到共和、各種機械的發明、人潮不斷地湧入都市、居民謀生的方式改變，乃至權勢中心由貴族轉向企業家，這些都是造成十九世紀動盪的原因。而家庭本身或其所具有的功能也因應著社會與經濟而轉變。布格羅的〈第一次的擁抱〉、〈誘惑〉、〈年長的姊姊〉、〈母與子〉、〈兩姊妹〉等所表達的親情，完全符合了十八世紀末哲學家盧梭筆下所提出的家庭理想：在快樂的家庭中養育小孩帶給父母親莫大的滿足與安慰。而母親與孩子、家人在臥室或起居室裡玩耍的畫面，在十八世紀並不多見。

　　布格羅在親情的表達上做了許多變化，反應出不同的情感。當然，布格羅因承繼了古典傳統和宗教情懷，所以關於家庭親子的作品，有許多都是脫胎於聖母與聖子的原型。

　　〈第一次的擁抱〉背景在室內，透窗而來的陽光，照在一臉安詳滿足的母親身上，嬰兒的笑容和活蹦揮舞的四肢，傳達出活潑的生命訊息。〈誘惑〉一作的背景則是在室外。橫躺的母親與前傾的小孩相映成趣，樹葉、頭髮、小草細細描繪，可以推知布格羅是一位作畫嚴謹、個性一絲不苟之人。至於母親手中新鮮的蘋果，對小孩來說，的確是香甜的誘惑。〈年長的姊姊〉主角代替母職，眼神有些許倦意，雙手環抱形成圓弧，在畫面中心形成視覺焦點。

　　〈慈愛〉則是以更傳統的方式來進行，五個小孩或爬或縮或睡，畫中婦女則是無助孩子們的最佳庇護所，模仿文藝復興時期繪畫的君王寶座，將整個畫面佔滿，象徵著婦女對孩童的慈愛之心，如同王座寬厚堅實。布格羅本身很清楚地知道如何運用藝術史資源，讓他的作品散發出傳統的味道，藉以和過去顯赫的大師作品相提並列。〈慈愛〉中的女性具有救助和安慰的原型，保護

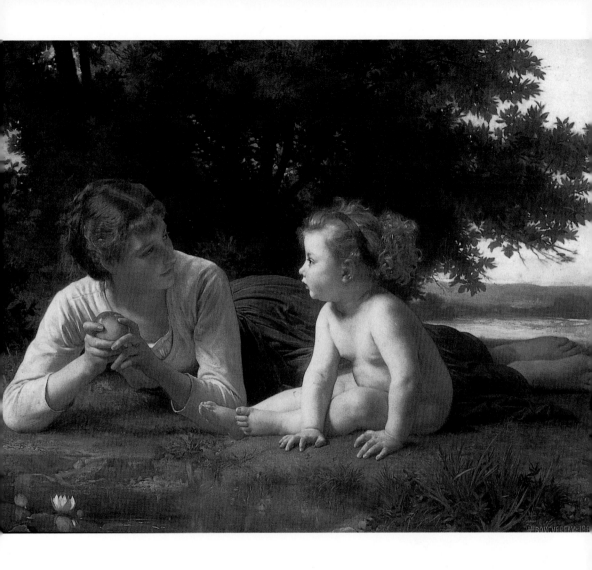

誘惑
油彩·畫布
97×130cm
1880
美國明尼阿波里斯美術館藏

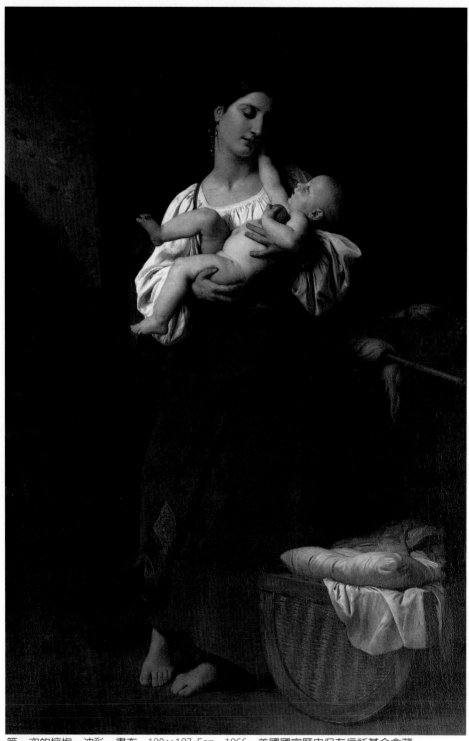

第一次的擁抱　油彩‧畫布　190×127.5cm　1866　美國國家歷史保存信託基金會藏
第一次的擁抱（局部）（右頁圖）

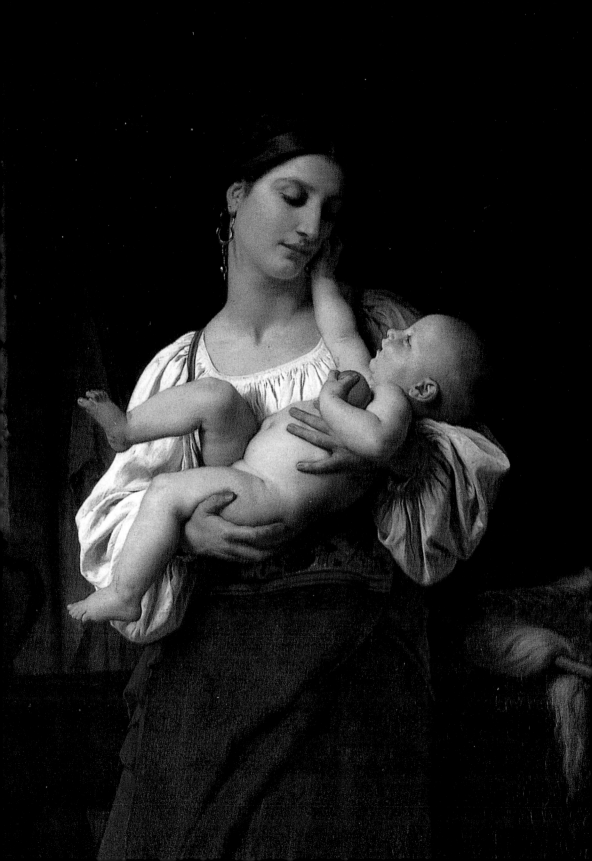

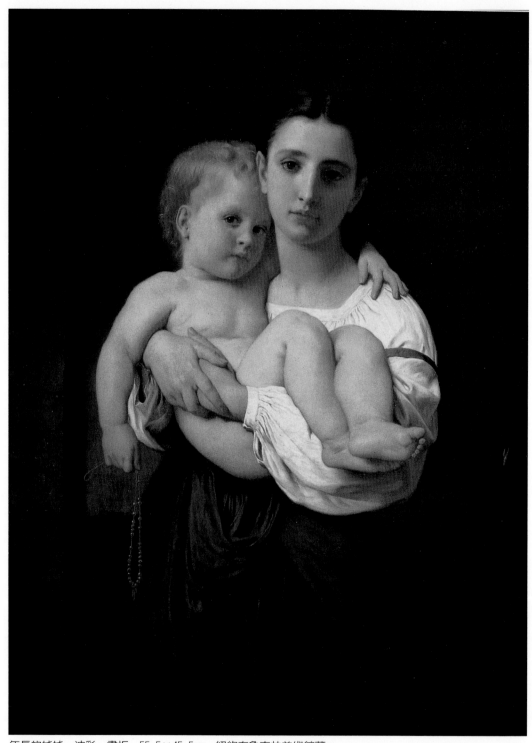

年長的姊姊　油彩・畫板　55.5×45.5cm　紐約布魯克林美術館藏
年長的姊姊（局部）（右頁圖）

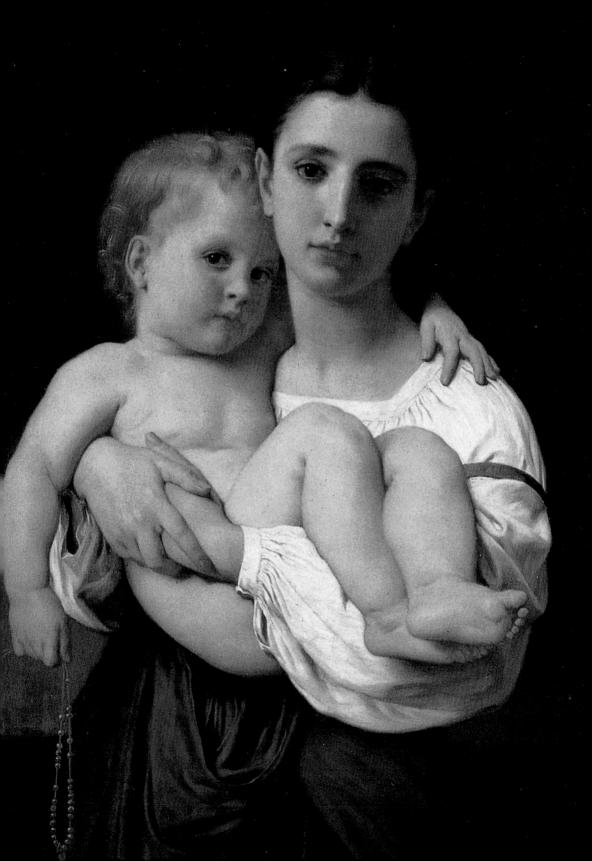

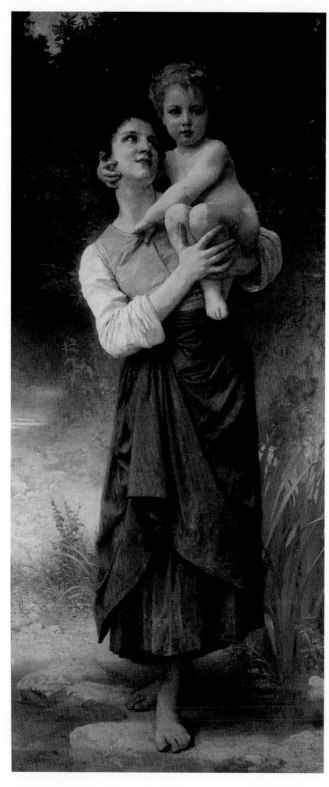

母與子
油彩‧畫布
1887
私人收藏

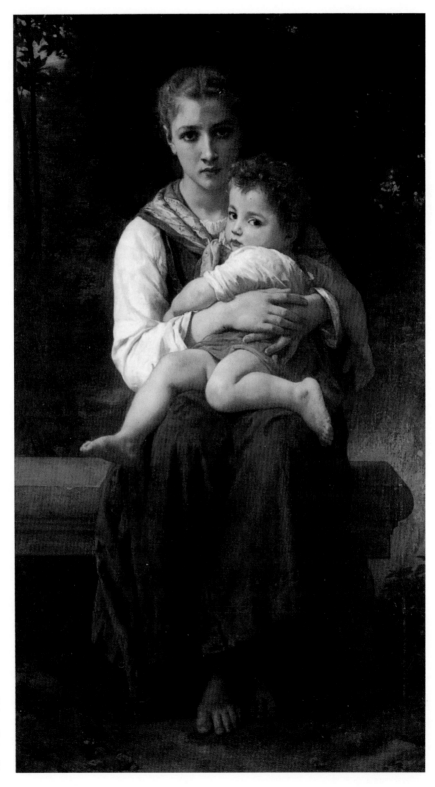

兩姊妹
油彩・畫布
135×78cm
1877
私人收藏

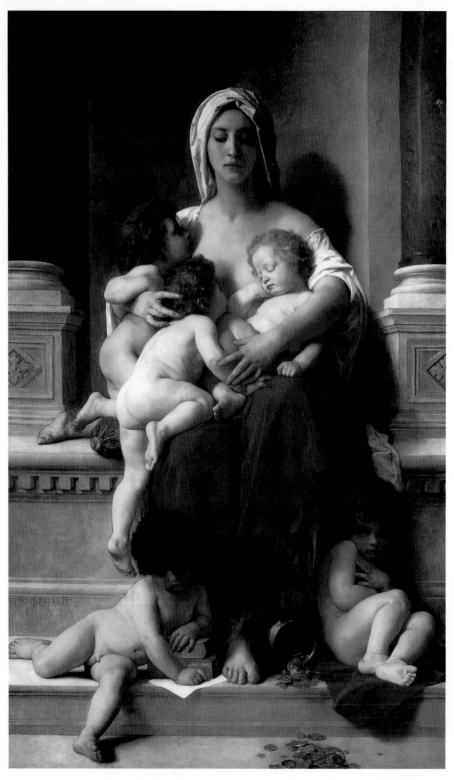

慈愛
油彩・畫布
193×115.6cm
1878
美國麻州史密斯
學院美術館藏

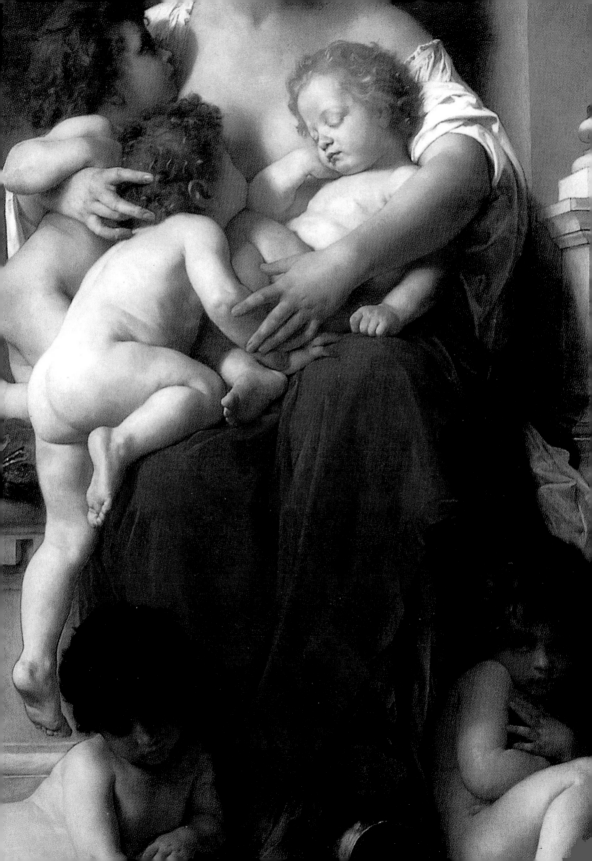

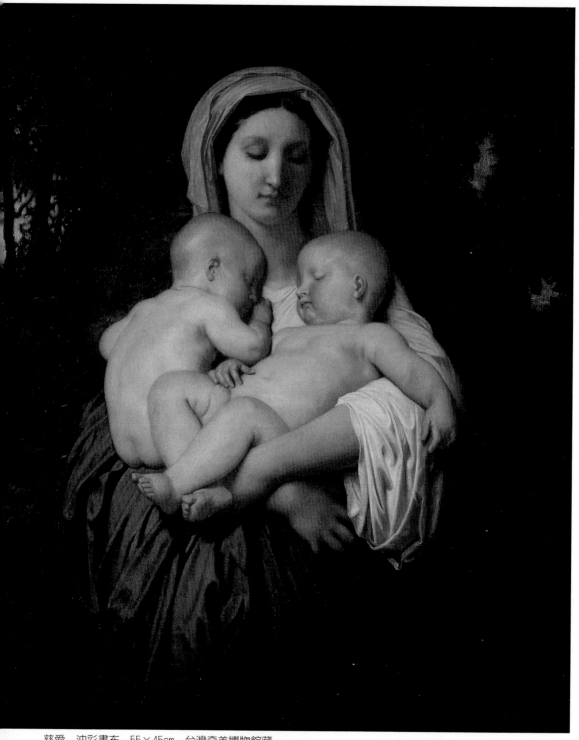

慈愛　油彩畫布　55×45cm　台灣奇美博物館藏
慈愛（局部）（右頁圖）

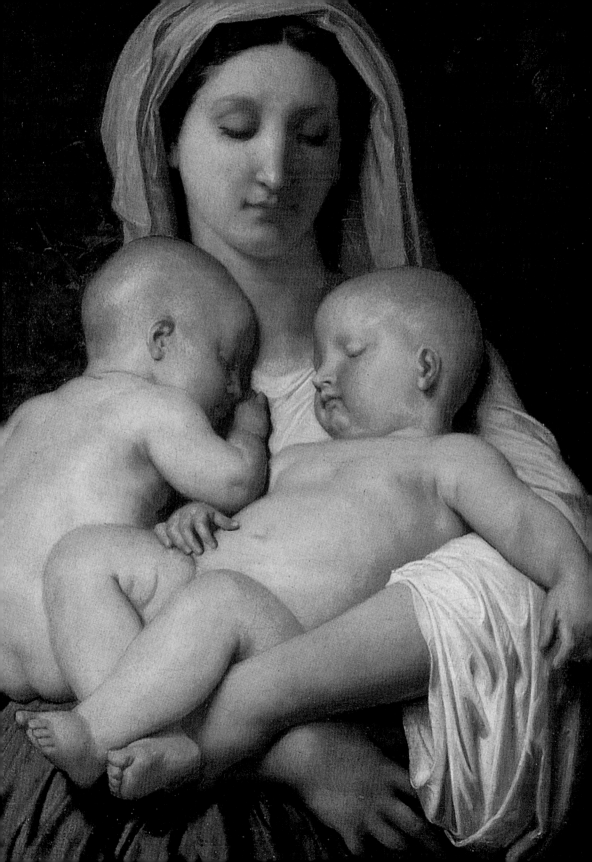

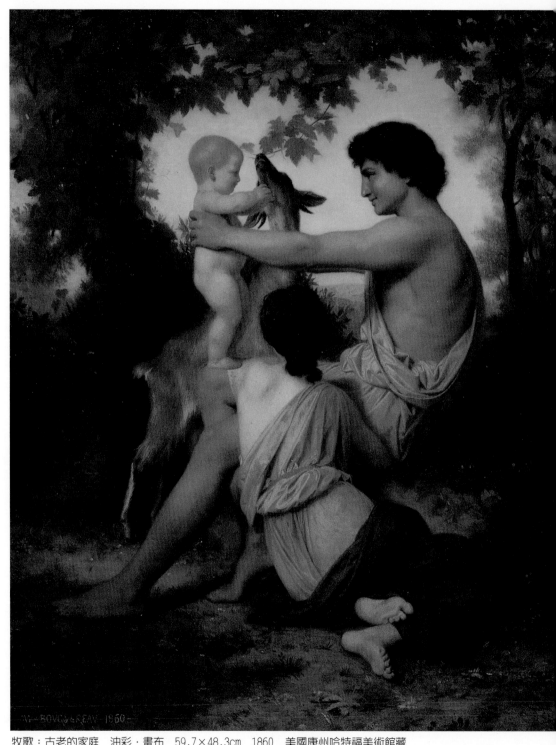

牧歌:古老的家庭　油彩・畫布　59.7×48.3cm　1860　美國康州哈特福美術館藏
牧歌:古老的家庭（局部）（右頁圖）

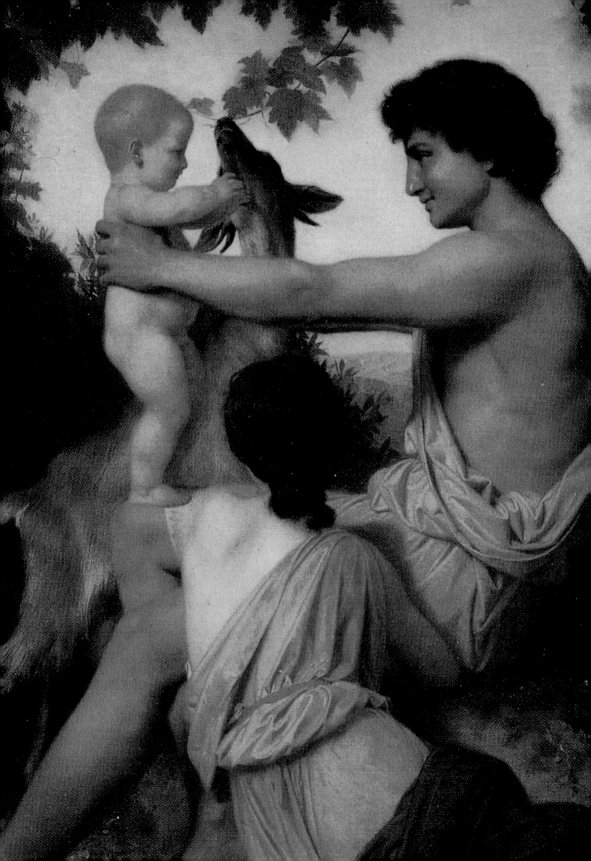

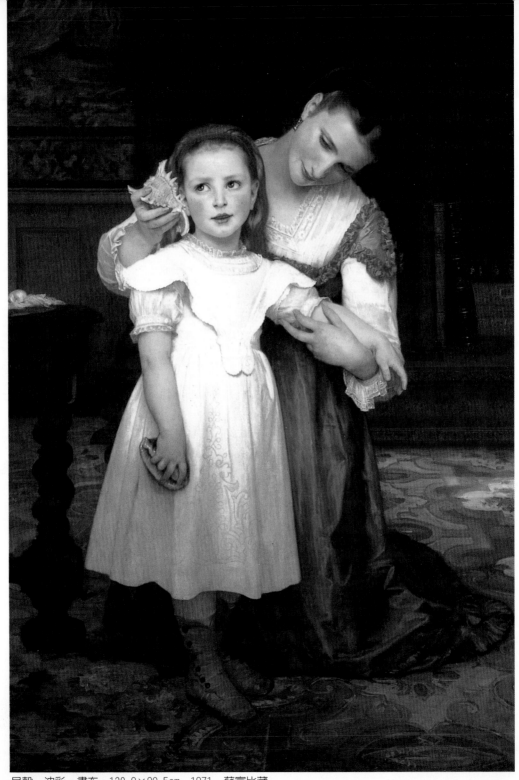

貝殼 油彩‧畫布 130.8×89.5cm 1871 蘇富比藏
貝殼（局部）（右頁圖）

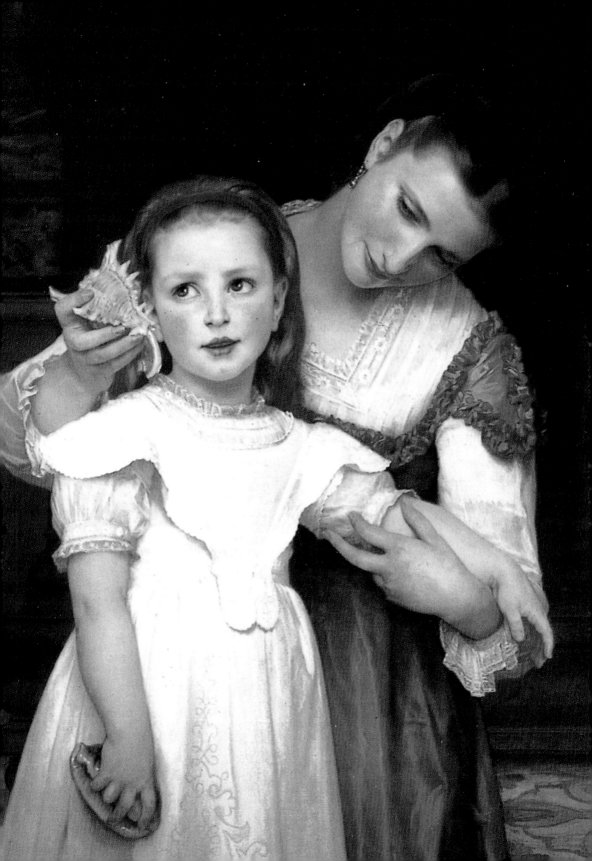

著四周圍繞的小孩，這樣的情景也在薩托（Andrea del Sarto）的作品中可見到。

而在台灣奇美文化基金會開辦的奇美博物館亦收藏有布格羅的作品。其中一幅同樣名為〈慈愛〉的畫作，婦女懷抱著兩個小孩，孩子於睡眠中安穩舒適，母親關愛的神情帶有淡淡的、滿足的笑容。另外也是奇美博物館收藏的〈向聖母祈願〉，熟睡的嬰兒神態極為自然，婦女向上凝視，虔誠地向聖母瑪利亞祈禱。專注的眼神和左手捻持的十字鍊，展現布格羅處理細節的功力。

社會關懷主題

在〈休憩〉、〈貧窮的家庭〉、〈波西米亞人〉和〈小乞丐女孩〉這幾幅裡的情景，可就沒那麼快樂幸福了，因為布格羅描寫的是不公平經濟制度下的產物，是社會底層的貧窮人家。

〈休憩〉中義大利風格的母親和懷中小孩衣著還算整齊，但是畫面下方歪躺在地上疲累的孩子，從凌亂的衣服和破舊的袋子可看出他們生活的窘困。〈貧窮的家庭〉裡，一個小嬰兒嗷嗷待哺，兩個小孩衣不蔽體，滿臉倦容，這三個孩子都依偎著母親，安詳滿足且沈沈地睡去。面對生活的壓力，母親的表情有些無奈，流露出遲滯的眼神；但她卻又是三個小孩最安穩的靠山。

〈波西米亞人〉街頭表演結束後坐在河邊，目光及肢體成功地表現出疲憊的神態。〈小乞丐女孩〉雜亂狂散的頭髮、灰暗色調的衣服，顯現她們奔波的勞累與辛苦。在這兩幅畫裡，孩童被迫以他們僅能的、僅有的方法來維生。

另一幅〈豐收歸來〉，婦女與小孩騎在驢背，葡萄葉編成的花環戴在孩子頭上，周遭的人因為收成而圍繞著騎驢者歡呼。但是母親與小孩卻是一臉尷尬，尤其母親面帶愁容，似乎正在煩惱著孩子的未來與家中長遠的生計。對應著「豐收歸來」這樣的題目，似乎有著無奈的反諷意味。

布格羅和購買這些畫作的富裕收藏家們，或許寧可希望這些孩子們都只是圖畫上的故事人物，而不願相信現實生活中有這樣

右頁圖
維納斯的化妝
油彩・畫布
130×97cm
1879
阿根廷國立美術館藏

70

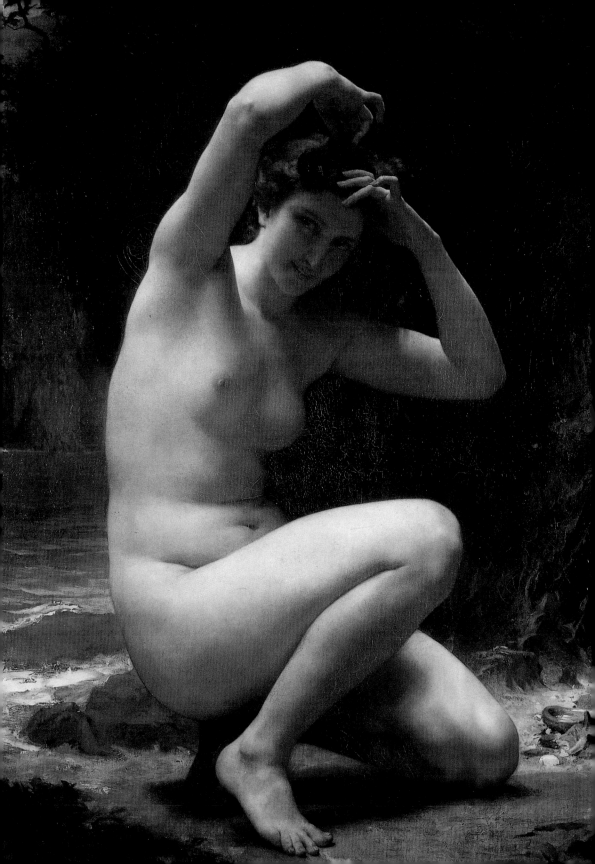

維納斯的化妝（局部）

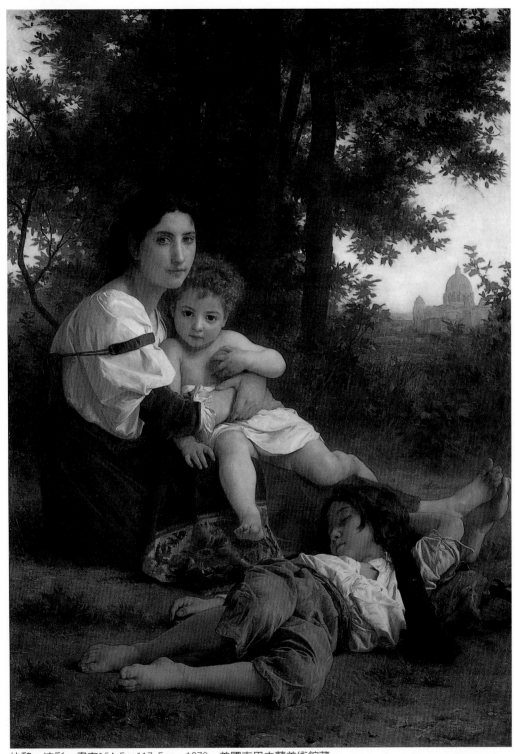

休憩　油彩‧畫布164.5×117.5cm　1879　美國克里夫蘭美術館藏
休憩（局部）（背面二圖）

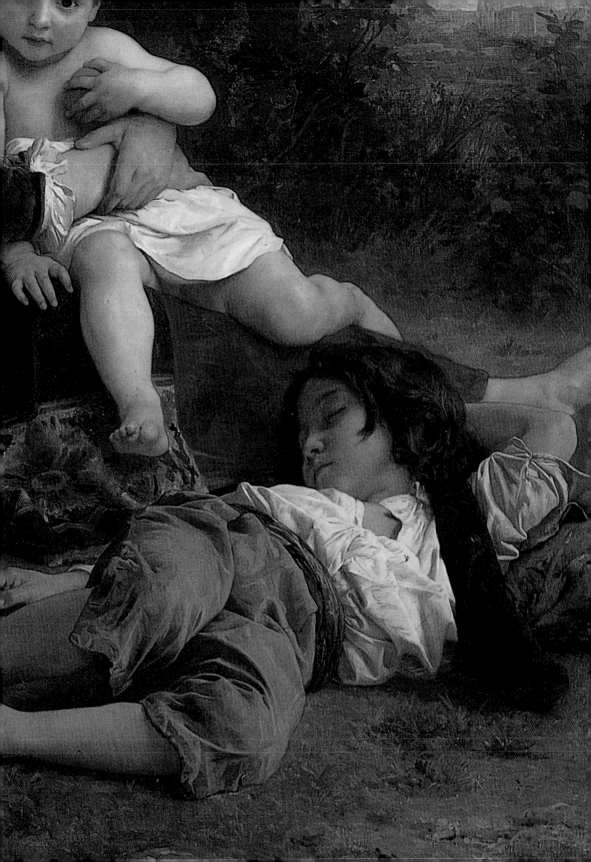

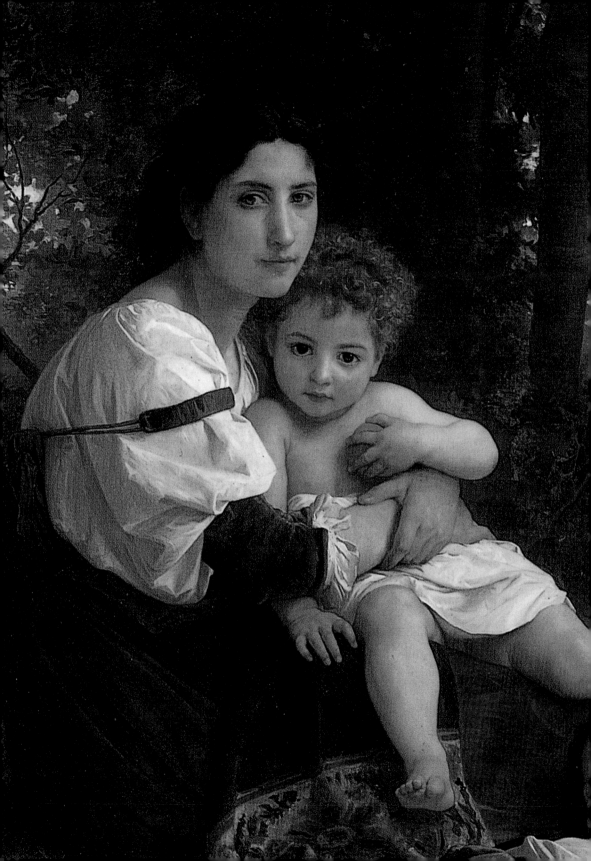

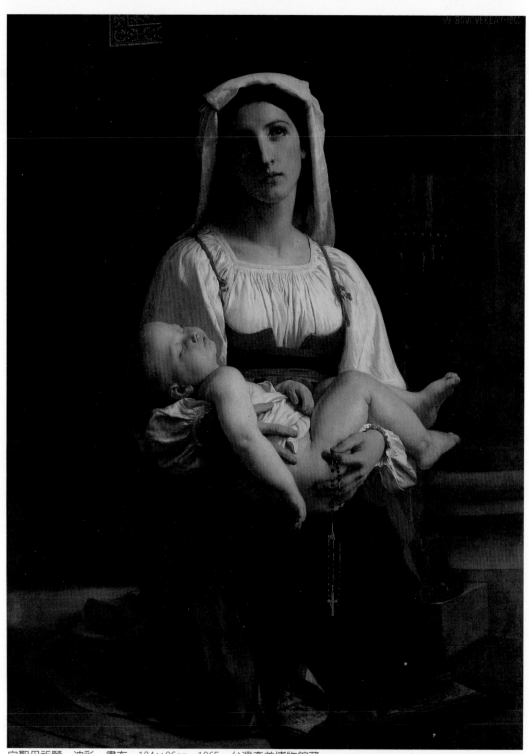

向聖母祈願　油彩・畫布　134×96cm　1865　台灣奇美博物館藏
向聖母祈願（局部）（右頁圖）

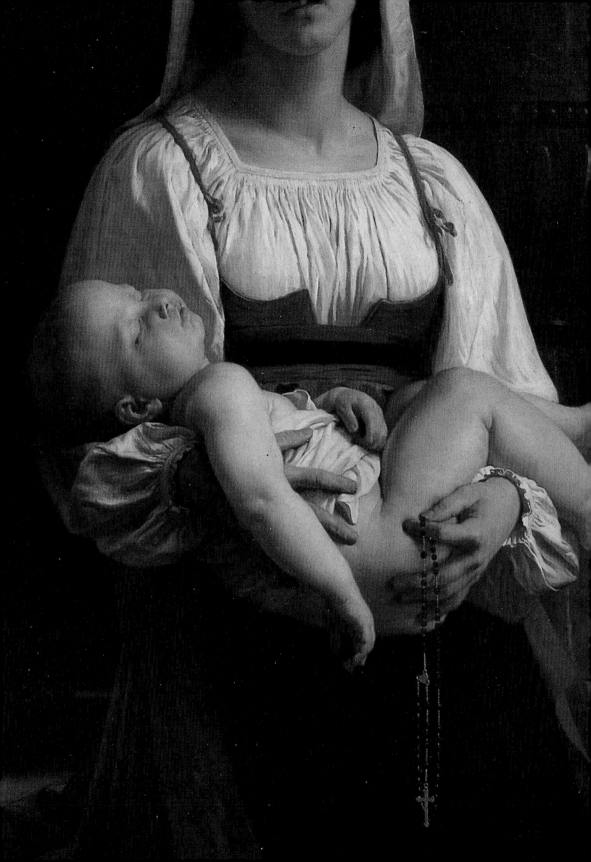

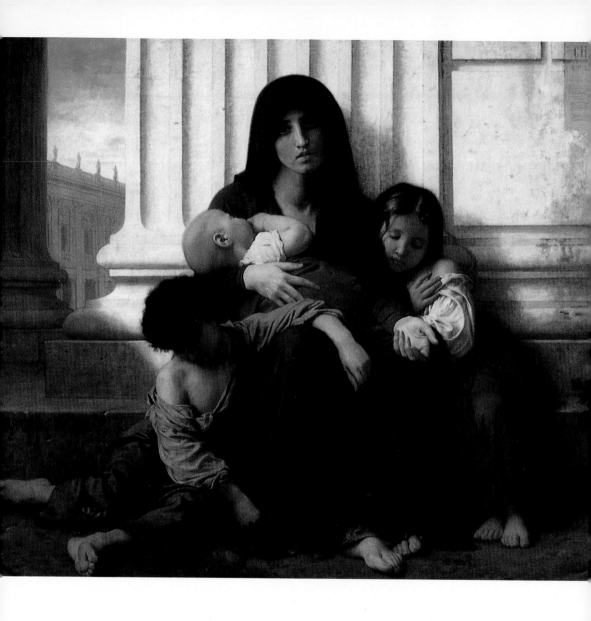

貧窮的家庭
油彩‧畫布
1865
英國伯明罕美術館藏

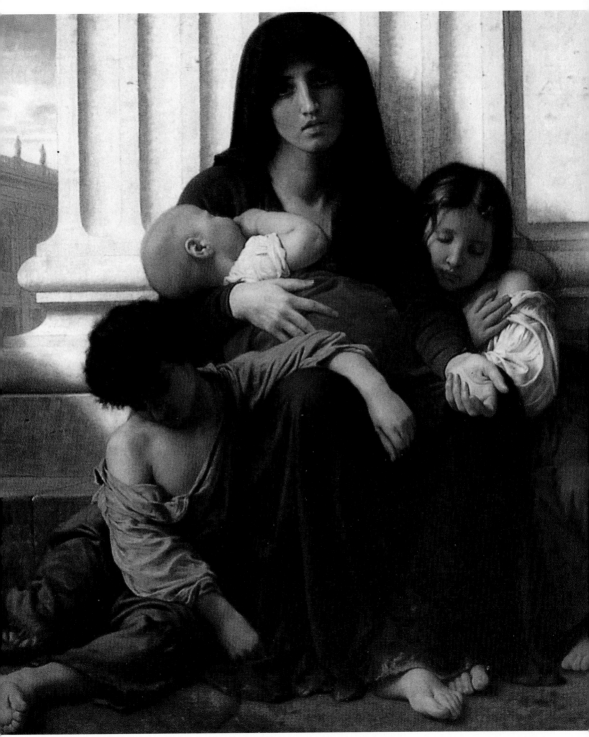

貧窮的家庭（局部）

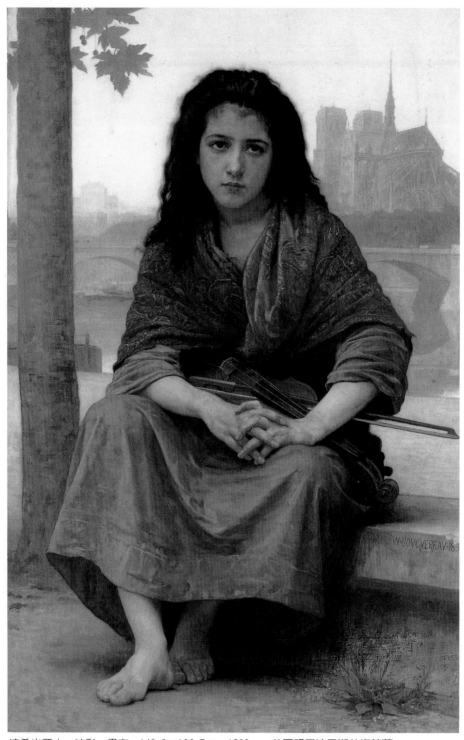

波希米亞人　油彩‧畫布　149.9×106.7㎝　1890　　美國明尼波里斯美術館藏
波希米亞人（局部）（右頁圖）

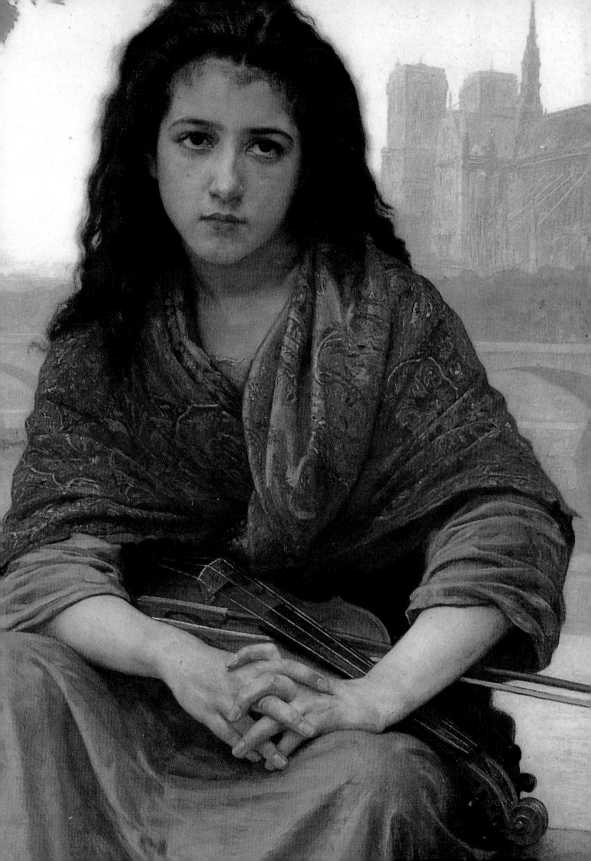

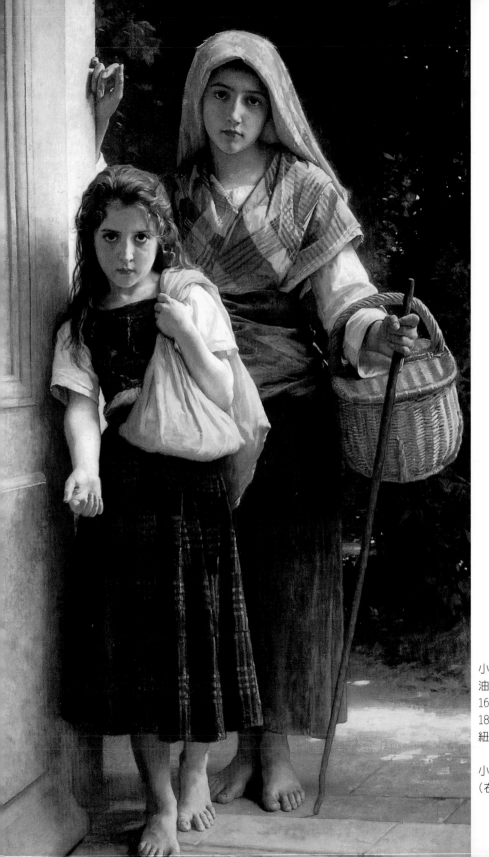

小乞丐女孩
油彩畫布
161.6×93.4cm
1890
紐約雪城大學藏

小乞丐女孩（局部）
（右頁圖）

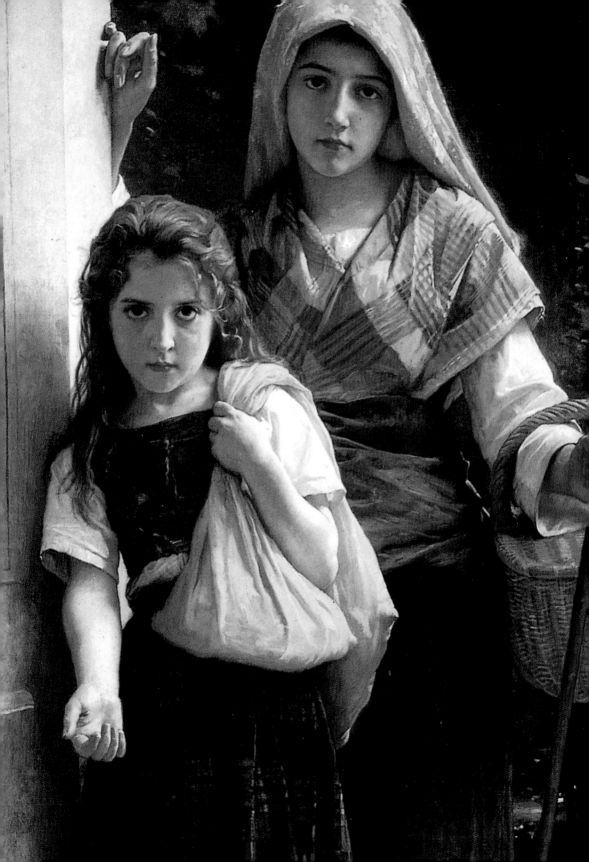

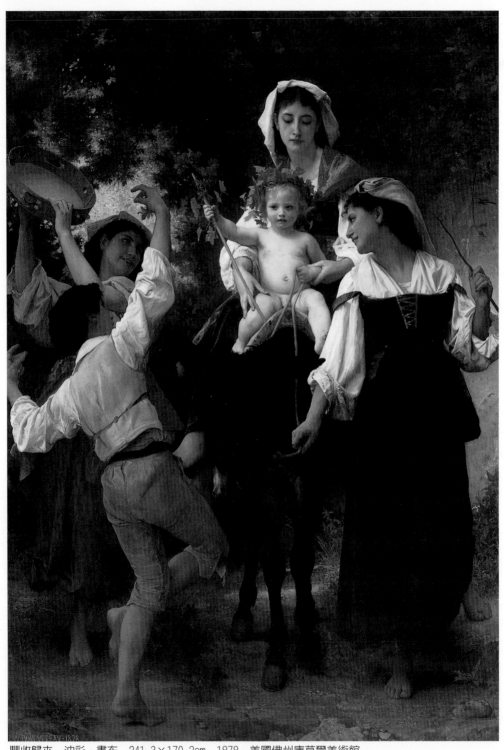

豐收歸來　油彩‧畫布　241.3×170.2cm　1878　美國佛州庫莫爾美術館
豐收歸來（局部）（右頁圖）

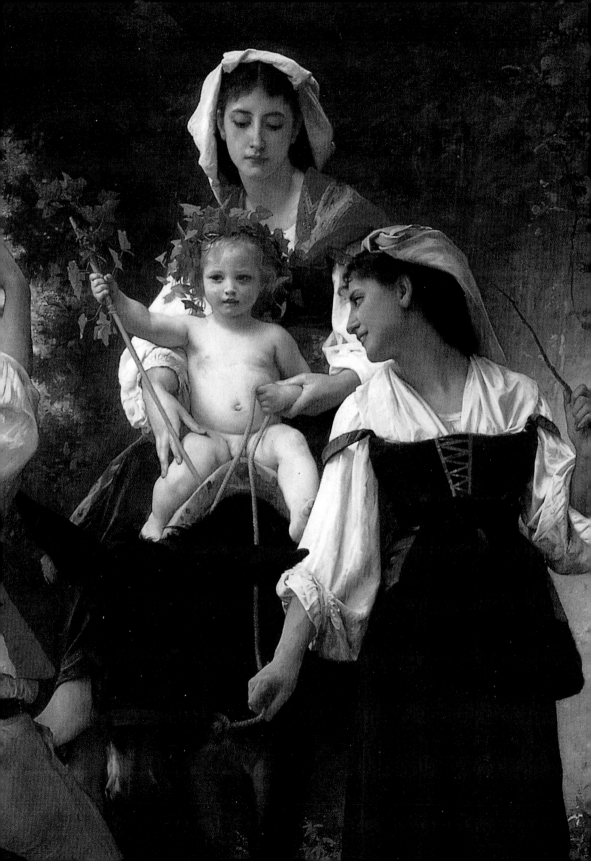

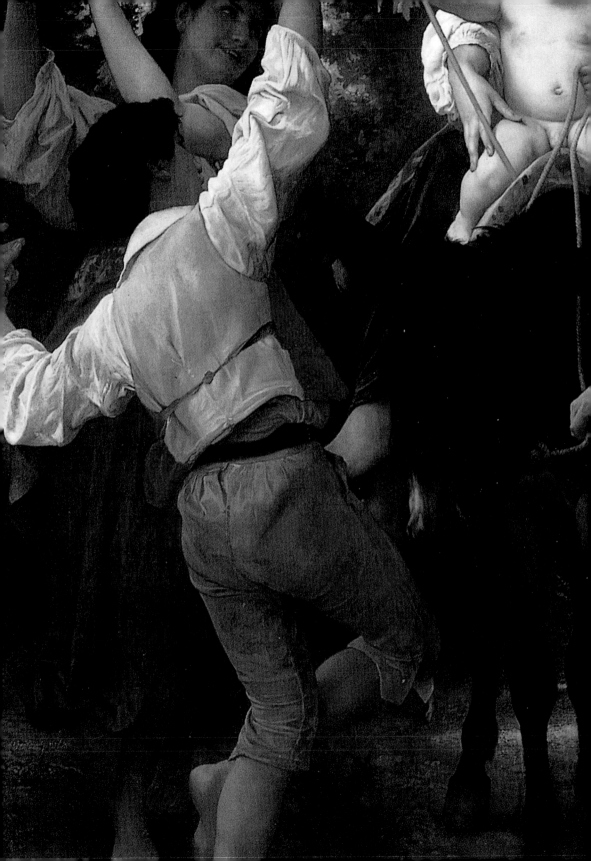

悲慘的遭遇每日上演。由於畫面的悲苦程度不是那麼地強烈，因此有些人會認為，布格羅只關注美術形式的完成，而不像有些藝術家比較注重社會現實層面。然而，如果說布格羅的畫面不真切，那是因為他對身體描寫不若拉飛利（Raffaëlli）和邦溫（Bonvin）將人物畫成醜陋又衣衫襤褸，以使不公平的訊息更具有說服力。

梅納得（René Ménard）在一八七五年的《藝評集》（Portfolio）裡就曾經提到：「樸素並非是布格羅想要的直覺觀點，如果他畫了個有補丁的褶裙，他依然使人聯想到精緻乾淨的人物，即使畫中農婦赤裸著雙腳，眾人也認為該配上精美的靴子而不是粗製濫造的木鞋。也就是說，在他的畫面上，好像將公主以魔術棒點成一位純樸的村姑，而且不會是皮膚被曬得焦黑、肩上抬著重物的胖腮幫子姑娘。」

身處廿一世紀的我們在責備布格羅粉飾太平之前，不妨先想想一八七○年代美國藝術家溫斯洛荷馬所描寫的美國牧羊女和田野村夫，或者約翰喬治布朗的年輕擦鞋匠和送報男孩，讓美國都會觀眾在距離的美感之下，一睹中下階層居民的生活。雖然他們都用藝術手法將之美化，藉以符合商業的、資本主義的社會，但也或多或少點出了社會真實面。

更何況，布格羅曾經祕密地資助並且指導許多年輕或是有困難的藝術家，這種熱情的品質，比掛在牆上的作品更有實質效益。

有趣的農村形象

遠從西元三世紀初希臘時期的田園詩人作品開始，都市人對於鄉村居民就有著一股恐懼與羨慕的混合情感。在大家普遍認知的田園傳統中，農人是具有單純誠實的特質，他們簡居山川，與大自然為伍，遠離無知與虛偽；「農夫」這個稱謂，幾乎可說是等同於完美。

農村生活是與法國社會密切關連的，因為隨著義大利的歌劇

豐收歸來（局部）
（左頁圖）

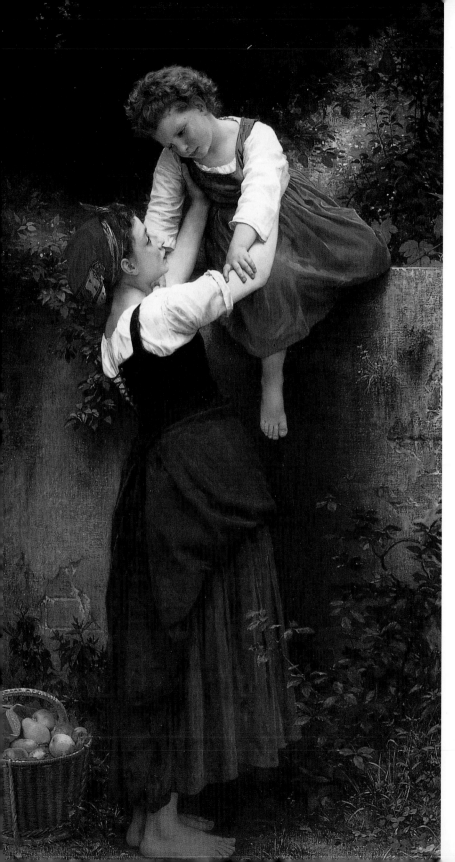

小強盜
油彩・畫布
200.7×109.2cm
1872
蘇富比藏

小強盜（局部）
（右頁圖）

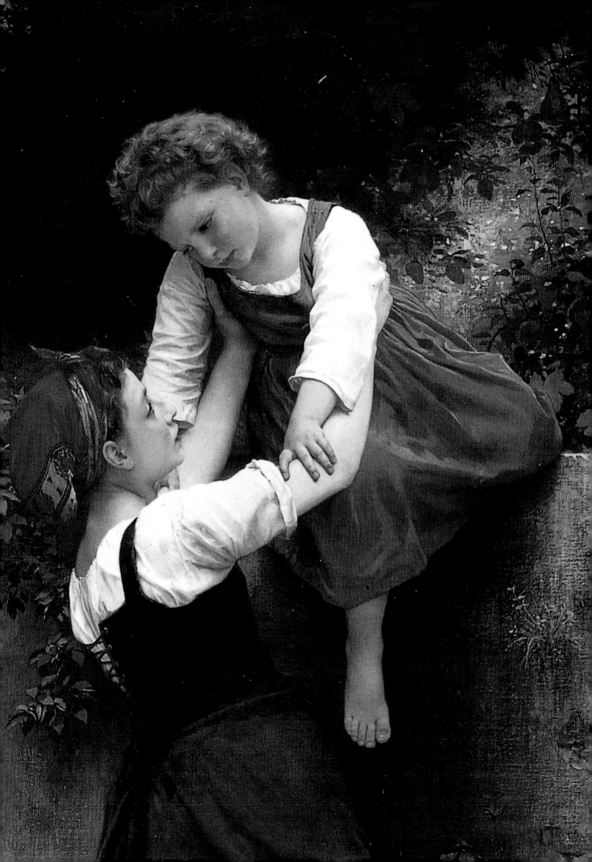

戲曲進入到法國的皇家宮廷，穿著優雅的牧羊人與牧羊女在羊欄和村莊水井旁找到情愛的故事，讓農村景致在十九世紀的法國畫壇成爲非常受歡迎的題材。布格羅的畫作，於此亦著墨甚多。

農夫與農婦身披簡單的上衣外套，長方形披巾上有著白色的小花樣式或格子，多半赤腳，或站或躺於樹木茂盛的山谷田野和放牧的草原。對十九世紀的觀眾來說，他們並不需要羊隻、鋤頭、犁草、飼料槽……等等的農村提示，只要畫面上有這些農具的相近色調，就足以使觀者進入農家情境。布格羅的農夫、牧羊女此類的作品，正是這些表情和姿勢的最佳詮釋。從些微好奇表情的〈年輕牧羊女〉，到憂鬱地懷想的〈沈思〉；有心不在焉〈編織的女孩〉，還有靜靜地付出關愛的〈牧羊女〉。

〈牧羊女〉畫中人物裸腳走在田野中，和悅優雅的姿勢抱著小羊，臉上表情相當恬靜優美。畫中主角與真人大小相等身，狹長的畫布塑造出氣氛，表現女子把關愛延伸於對動物的愛護。

因爲布格羅的農夫總是在田野中或遙遠的世外桃源，不會令人連想到鄉下人生活的困頓，所以巴黎的群眾喜愛這樣非常乾淨的農村角色，令人回想起十七世紀畫家普桑（Poussin）的牧羊人畫作。

布格羅畫中主角的繪製非常細緻精心，雖然是經過理想化了的角色情景，但還是活生生的人物。評論家對於布格羅作品的構圖布局、神態面容，當然是頗具好評的。有時人物身上披著衣幔，彷彿是古典希臘的雕像，更與久遠的藝術傳統相呼應。

不過，藝術世界高雅的居所與現實生活的農家，有著天壤之別的差距。即使在科技進步的現今，鄉下的生活，從早到晚都得爲農作物與牲畜永無止盡的忙碌了，更何況是當時的十九世紀？然而，藝術家的創作畢竟是有所揀擇的，甚至更多的時候是希望的投射，而都市的藝術家爲都市的觀眾而畫，幾乎都是將農夫塑造成乾淨、快樂、有著單純的生活，這幾乎與真正農人多事與忙亂的步調相反。

十九世紀中葉以後，農夫的形象大有改變。藝術家諸如米勒者，他和全家住在巴黎南部的楓丹白露森林邊緣的巴比松村莊，

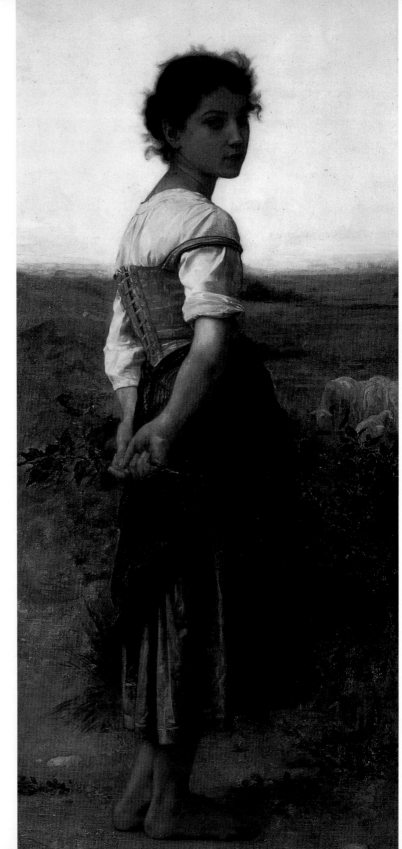

年輕牧羊女
油彩畫布裱於板上
157.5×72.4cm
1885
美國加州聖地牙哥美術館
藏

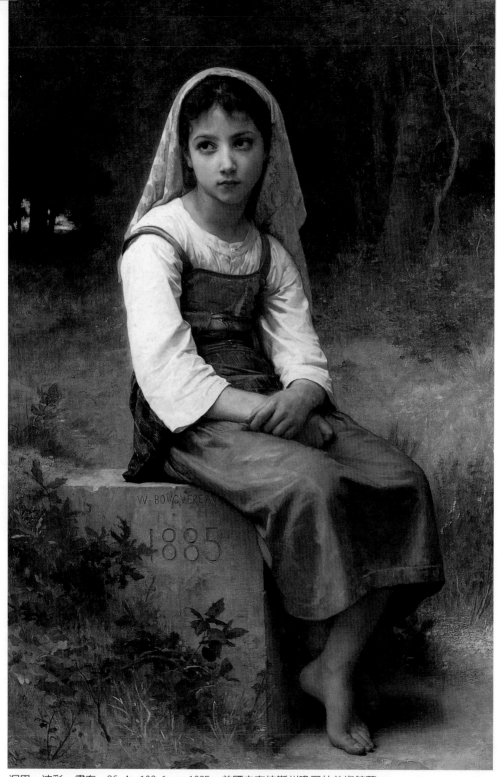

沉思　油彩‧畫布　86.4×132.1cm　1885　美國內布拉斯州瓊司林美術館藏
沉思（局部）（右頁圖）

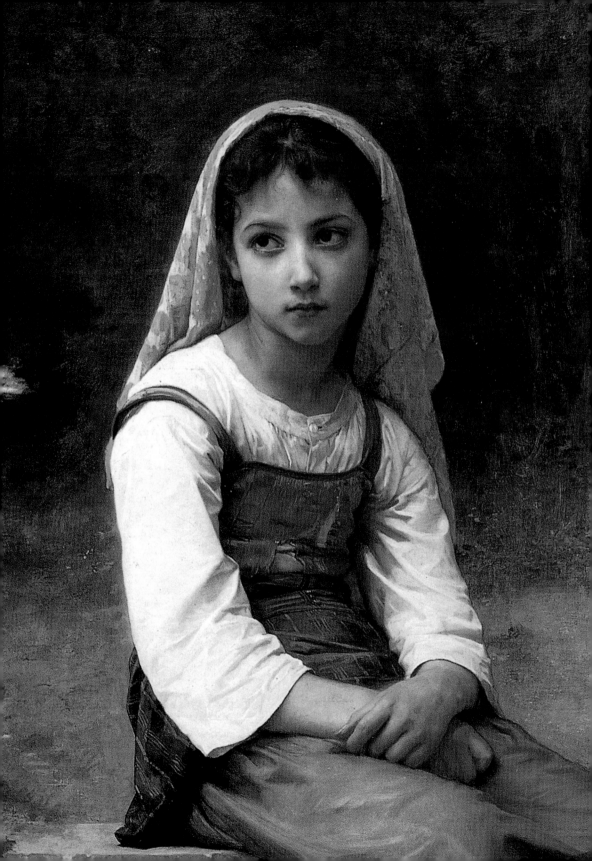

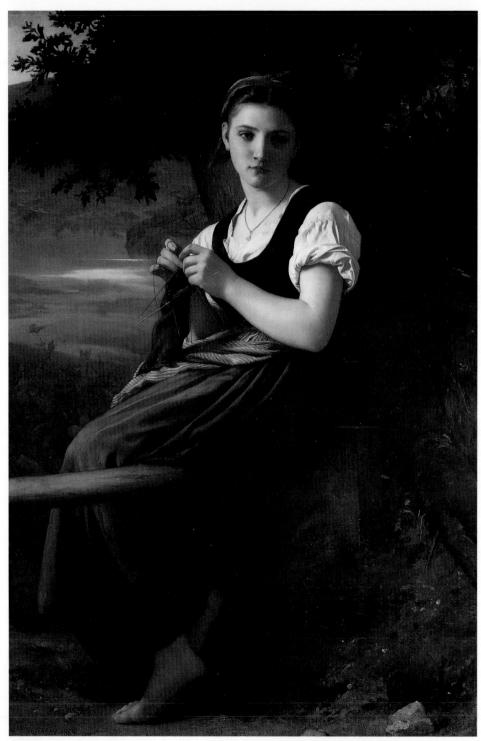

編織的女孩　油彩‧畫布　144.7×99cm　1869　美國内布拉斯州瓊司林美術館藏
編織的女孩（局部）（右頁圖）

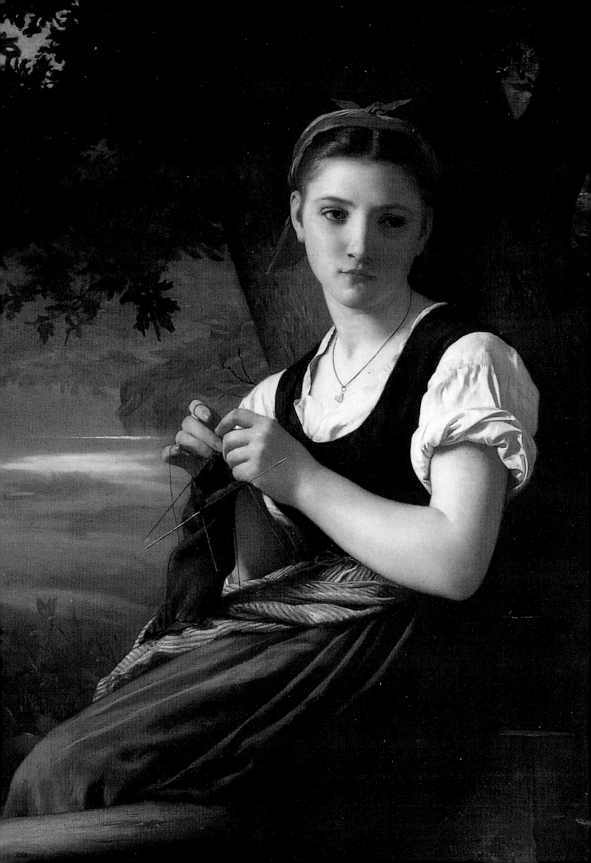

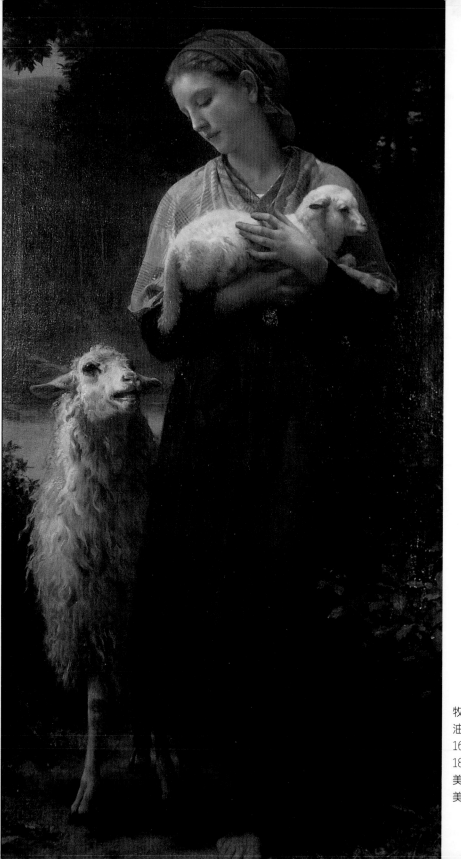

牧羊女
油彩・畫布
165.1×87.63cm
1873
美國麻州博克希
美術館藏

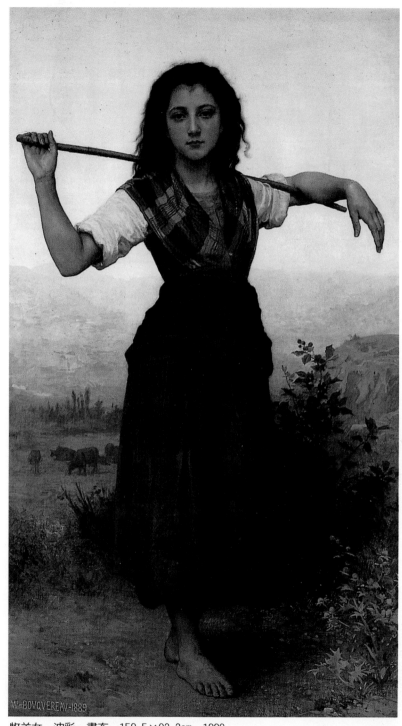

牧羊女　油彩・畫布　158.5×93.3cm　1889
美國奧克拉荷馬州費布魯克美術館藏

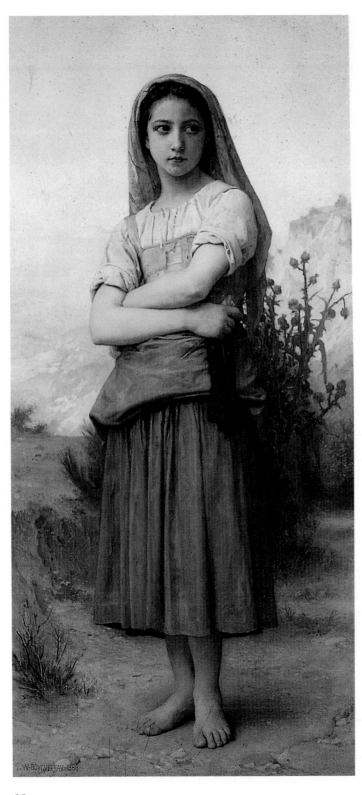

少女
油彩・畫布
160.7×76.8cm
1886
美國麻省春田美術館藏

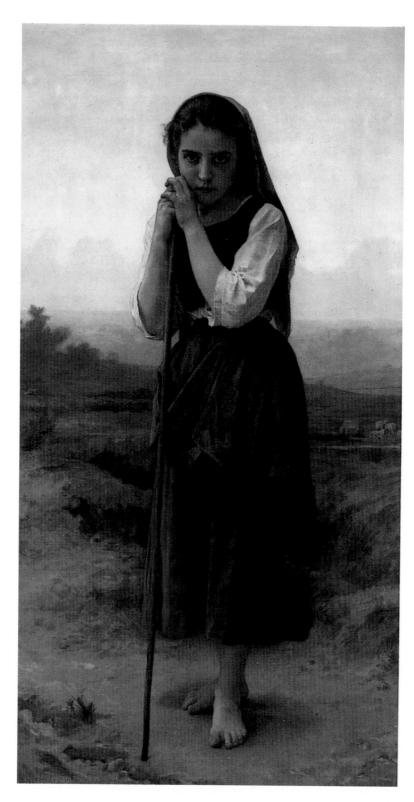

小牧羊女
油彩・畫布
155.5×86.4cm
1891
私人收藏

真正居住在鄉下生活、真正觀察到鄉下人們的一切。真實的農村生活透過藝術被介紹到巴黎觀眾的眼前之後，引起了人們的反思與不安，尤其一八四八年的法國大革命之後更是如此。

純真的孩童與青春少女

十八世紀末西方不斷地讚美母親的角色，將她神聖化，到了十九世紀，這個光環讓給了孩童。孩子們的天真無邪，純潔如同神祇，其特性是成人所遠遠不及。布格羅的〈童年牧歌〉，兩個小女孩在田野空地上，快樂地玩著植物細管所做成的小直笛，吹出簡單的樂曲。無論是吹奏者或是在一旁聆賞的小女孩，表情活靈活現且恰如其分，令人佩服布格羅刻畫人物的功力。尤其是〈寵物小鳥〉，那停在女孩手指上振翅欲飛的小鳥栩栩如生，沒想到鳥眼雪白小小一點，竟能描繪得炯炯有神。小女孩的燈籠長袖中，手臂微微可見，如浪捲曲的金黃色短髮、耳廓、耳垂，還有女孩閃耀著光亮、滿是期待的眼神，在在顯現布格羅十足的寫實功力，觀者也同時感受到小孩因寵物的陪伴而獲得無比的快樂與滿足。〈寵物小鳥〉可說是受到十八世紀法國畫家葛茲（Greuze）的作品〈女孩與鳥〉之影響。

另一幅〈洗澡的小孩〉赤裸上身，白衣褪至腰際，坐在石頭上的她，雙足微微接觸淺淺的池水。臉部表情不喜亦不悲，這是一種布格羅擅長的、無法歸類的，而且是一般畫家難以捕捉的筆調神色。

〈破裂的水罐〉和〈收割中的休憩〉兩幅畫描寫青春少女對情愛的憧憬。在法國藝術的傳統表現手法中，單一的農婦或牧羊女若悲傷的坐著，是象徵著被愛人所遺棄。十八世紀的葛茲把破掉的水罐，對應於失去貞潔，並將這個影像變成普遍的概念。〈破裂的水罐〉，少女一雙炯亮深邃大眼，神色哀怨，兩隻手牢牢緊握，箕張的腳趾頭，還有扭捏害羞的表情，顯現內心的不安與焦慮。地上的水罐已經破裂，甜蜜的愛情早一去不復返，而她似乎還經常在幽會的地點等待那位或許永遠也不會再出現的戀人。

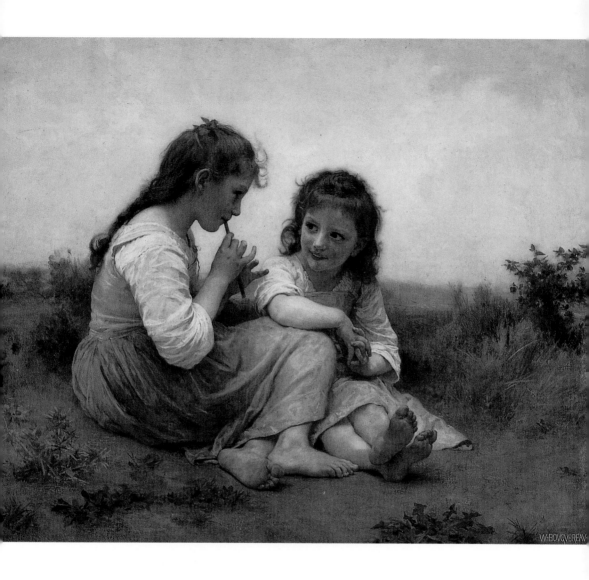

童年牧歌
油彩・畫布
99.4×127.8cm
1900
美國丹佛美術館藏

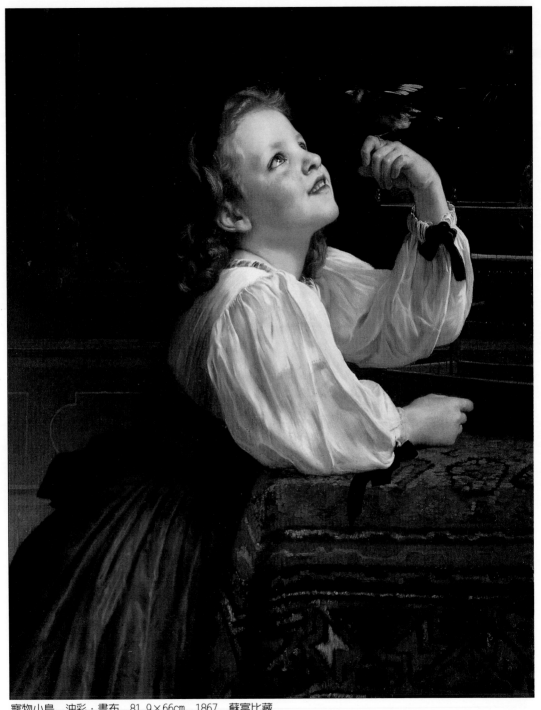

寵物小鳥　油彩・畫布　81.9×66cm　1867　蘇富比藏
寵物小鳥（局部）（右頁圖）

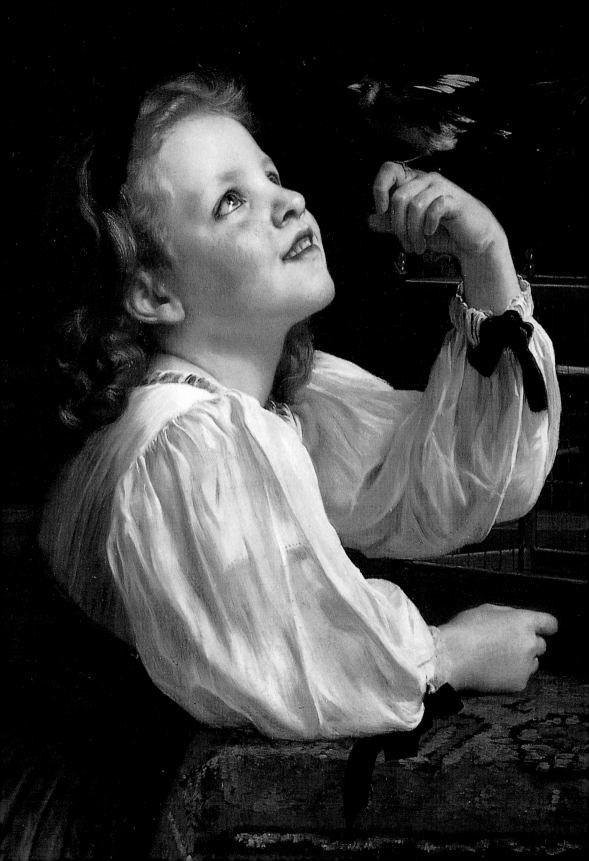

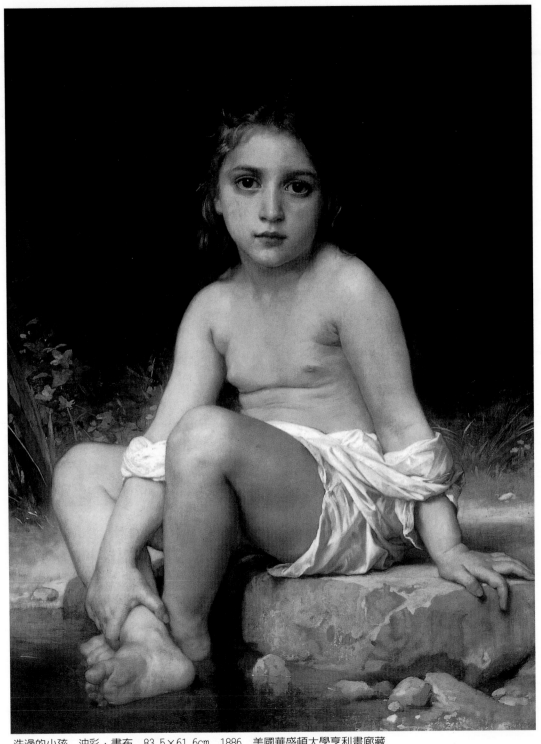

洗澡的小孩　油彩・畫布　83.5×61.6cm　1886　美國華盛頓大學亨利畫廊藏
洗澡的小孩（局部）（右頁圖）

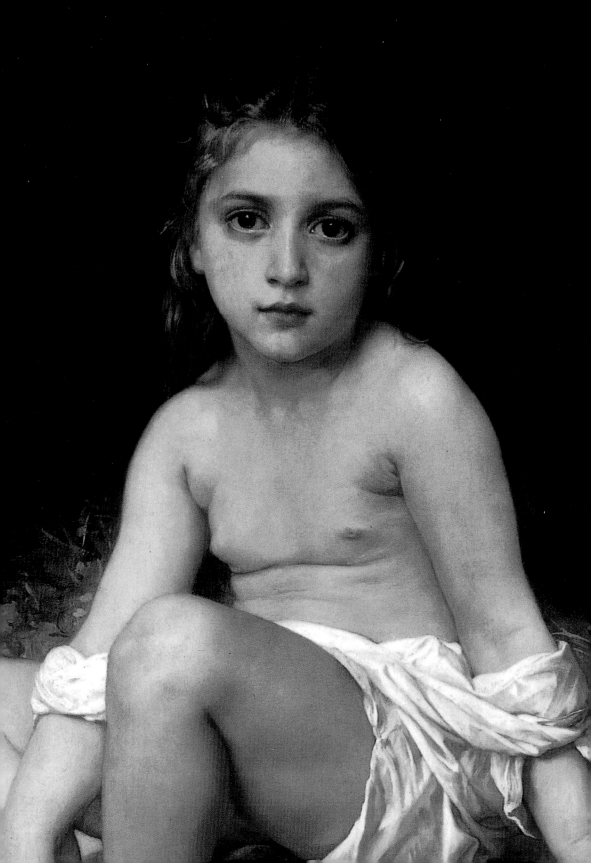

收割中的休憩（局部）（右頁圖）

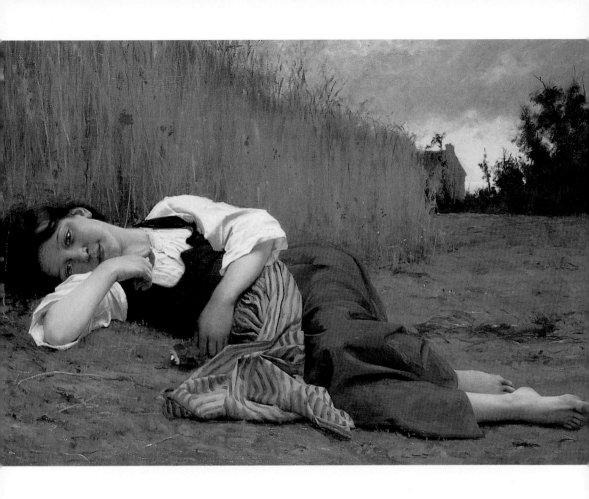

收割中的休憩
油彩・畫布
81.3×147.3cm
1865
美國奧克拉荷馬費布魯克美術館藏

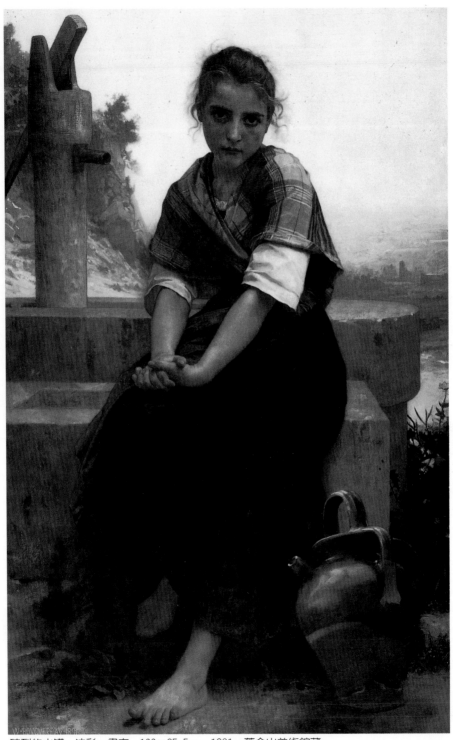

破裂的水罐　油彩·畫布　133×85.5cm　1891　舊金山美術館藏
破裂的水罐（局部）（右頁圖）

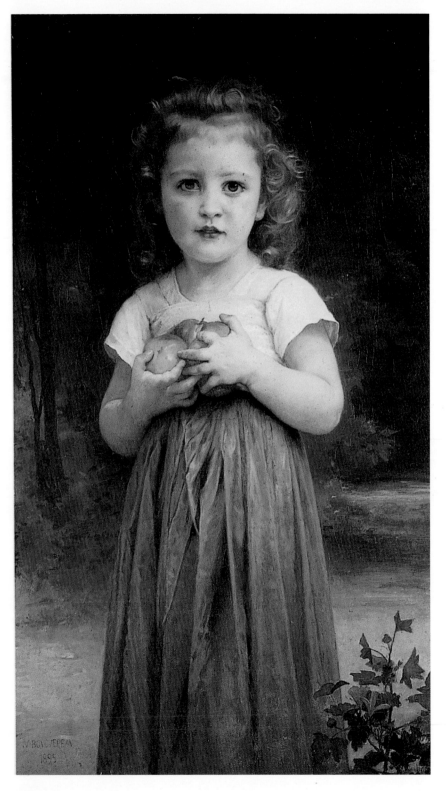

手捧蘋果的女孩
油彩・畫布
91.4×53.3cm
1895
私人收藏

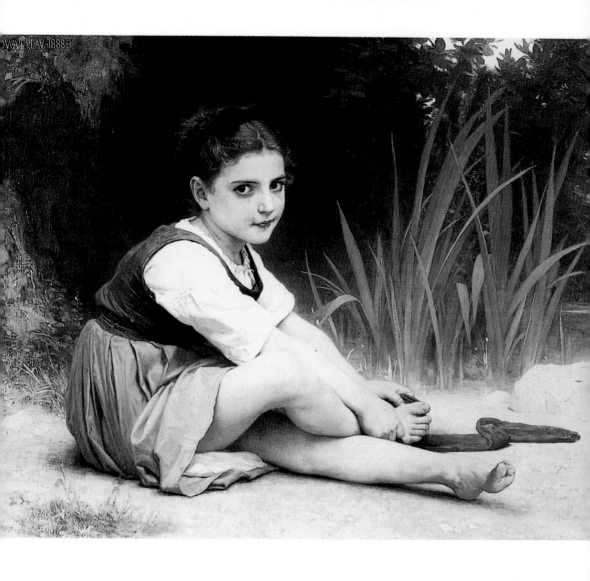

小溪畔
油彩・畫布
81.3×101.6cm
1875
私人收藏

〈收割中的休憩〉中，女子斜躺展現自己的誘惑魅力，沒有收割勞動時的疲累，那是一種青春之美。當布荷東（Jules Breton）或米勒繪製出在田野中休息的農夫時，畫中主角通常都是飽受繁雜農務之累的成人，多因疲憊不堪而橫躺。而這位姑娘明顯地不受勞動之苦，她的視線直接與觀者接觸，水汪汪的眼睛，似乎陶醉在甜美的愛情回憶裡。當然，畫像的傳統一向就是模特兒直截了當地將自己呈現給公眾觀看，不過，這些人物通常都被置放在角落。布格羅的許多畫作裡，人物大膽地向我們凝視，情況類似哥雅所畫的〈裸身馬雅〉。

真實與幻想之間

十九世紀西方的藝術哲思偏向於有依據的事實，以觀察自然世界的改變為例證，表達於景物和人體，故能達到栩栩如生的完美效果。布格羅常說他只為真實而畫，他說：「藝術家只是在複製大自然中所發現的事物，了解並捕捉眼前所見，才是想像力的祕訣。」布格羅使用模特兒，而且從巴黎隨手可得的藝術史、服裝、建築、裝飾藝術等寶庫攫取源源不絕的運用資源，他將這些異類的要素聚集在他的畫面上，而這些都是取材自真實的世界。他認為他的作品不僅只是想像力的作用而已，而是改寫了他所見到的世界。或者可說，模特兒是真人，而從遙遠的傳統中所挪借的宗教神聖主題則是幻想的部分，各司其職地在畫面上扮演著不同的角色。

十九世紀的法國畫家庫爾貝（Courbet）也同樣只畫真實之物，對任何畫天使的建議嗤之以鼻。他堅持他無法這麼做是因為他從未見過天使。有趣的是，布格羅對真實的定義與庫爾貝有些不同，因為在布格羅的虔誠信仰裡，宗教世界的各式人物，恐怕比現實人間還要來得真實，所以他才可以畫出〈天使之歌〉這樣的油畫。聖母隨意的姿勢，天使們為基督孩童彈奏著搖籃曲。藍色和白色的衣袍，自然地縐褶翻滾於地，再加上他順暢平滑的高明筆調，抹去了畫筆雕鑿的痕跡，不禁令人信服某時某地真有這

天使之歌
油彩・畫布
213.4×152.4cm
1881
美國加州森林草地紀念
公園美術館藏
（右頁圖）

天使之歌（局部）
（背面二圖）

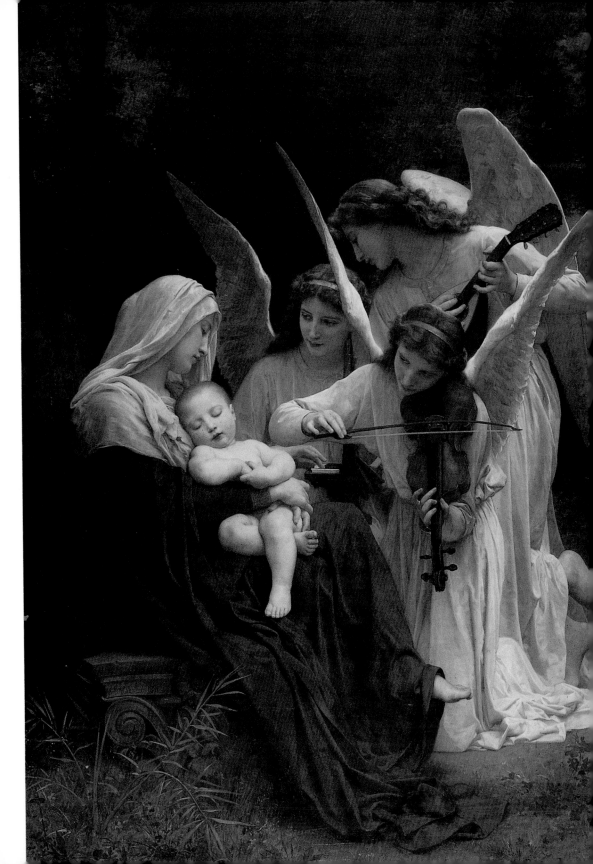

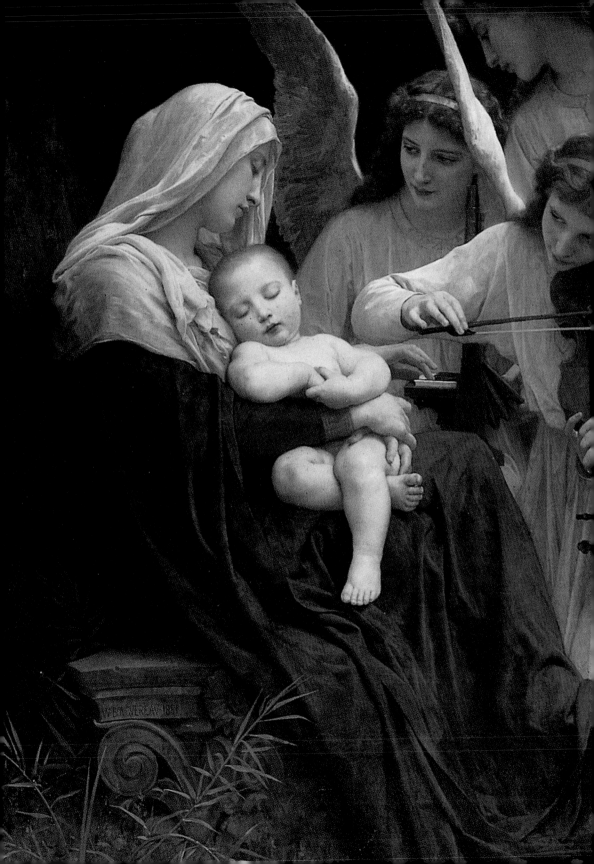

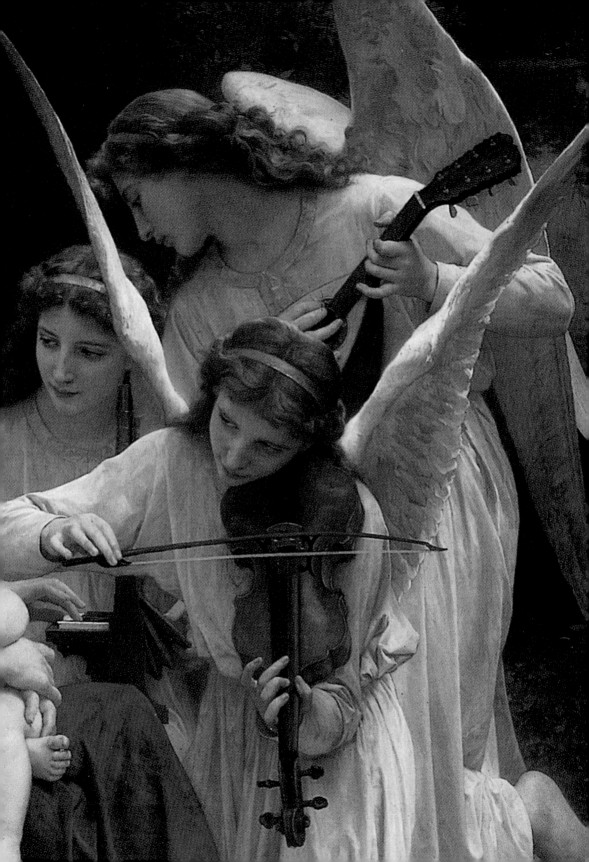

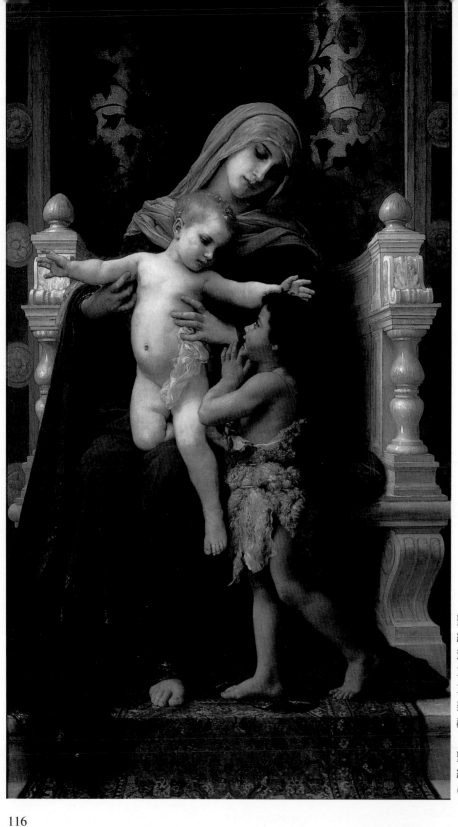

聖母子與施洗者聖
約翰
油彩・畫布
190.5×110.8cm
1882
美國康乃爾大學
赫伯詹森美術館藏

聖母子與施洗者聖
約翰（局部）
（右頁圖）

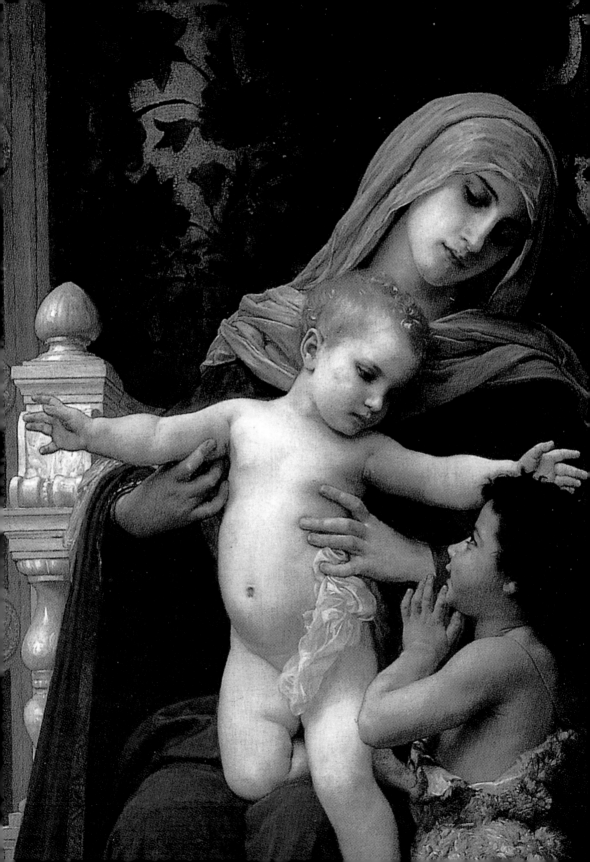

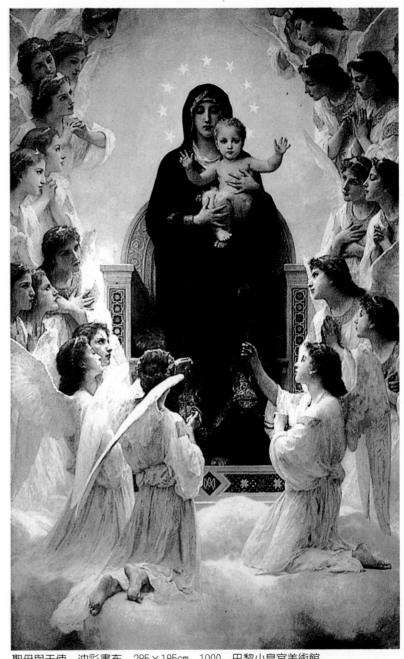

聖母與天使　油彩畫布　285×185cm　1900　巴黎小皇宮美術館

聖母子與施洗者聖約翰（局部）（左頁圖）

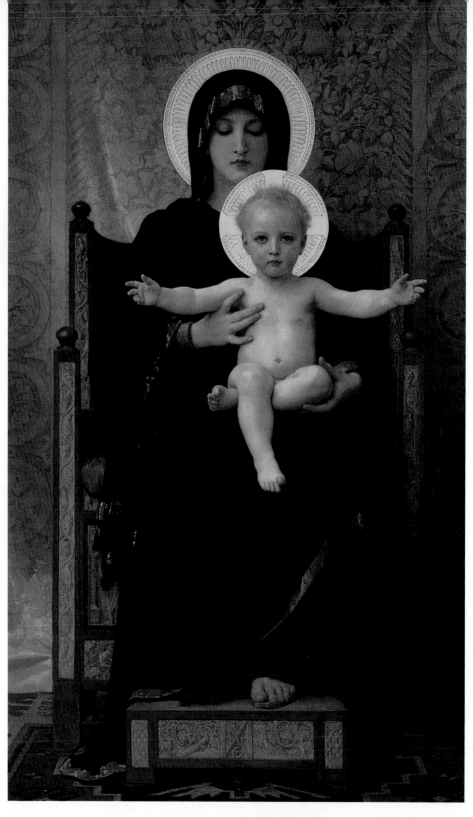

聖母與聖子
油彩‧畫布
176.5×103cm
1888
南澳洲藝廊藏

聖母與聖子
（局部）
（右頁圖）

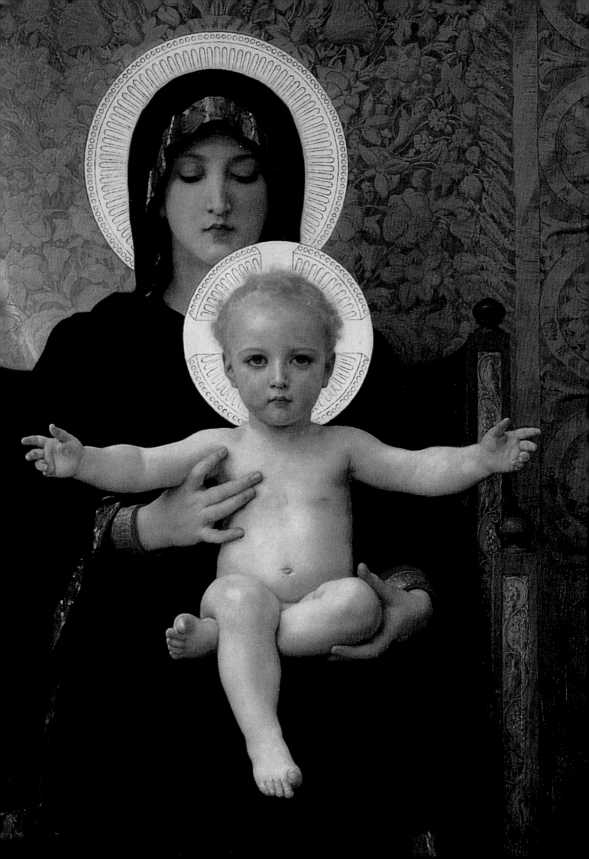

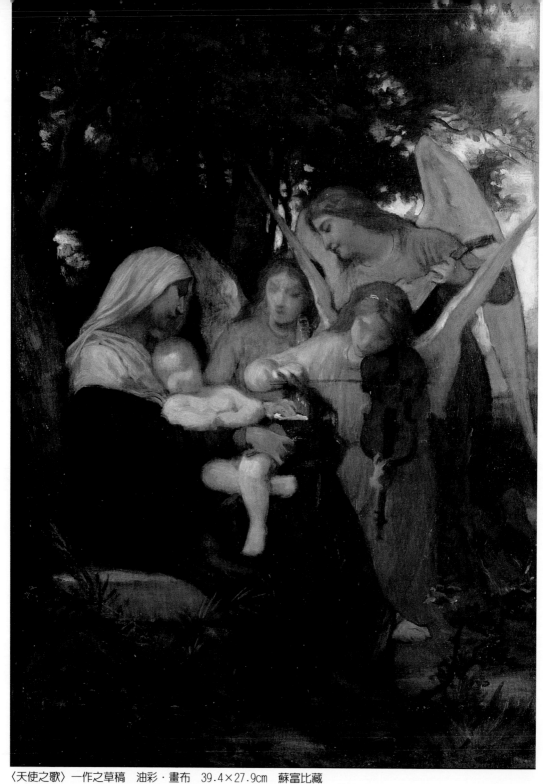

〈天使之歌〉一作之草稿　油彩‧畫布　39.4×27.9cm　蘇富比藏
〈天使之歌〉一作之草稿（局部）（右頁圖）

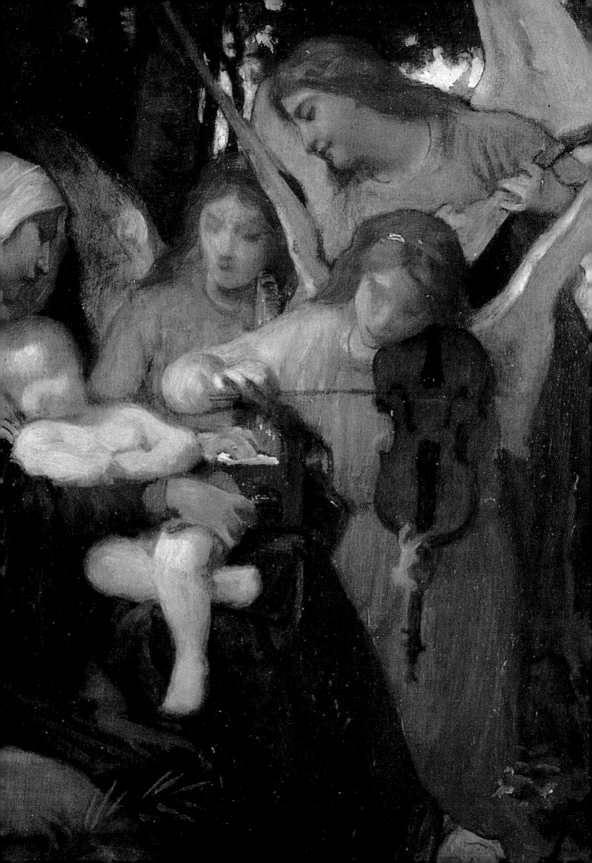

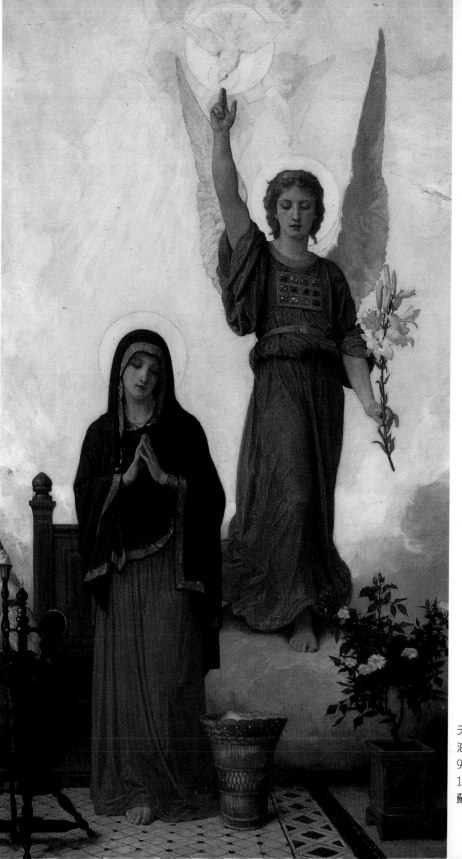

天使報喜
油彩・畫布
92.7×50.8cm
1888
蘇富比藏

樣的情景。

　　類似的主題，布格羅的處理方式與同時代的藝術家漢伯特（Ferdinand Humbert）相當不同。漢伯特所畫的〈聖母子與施洗者聖約翰〉表情相當嚴肅，缺乏布格羅人物的生動之感。兩個藝術家的畫作都是脫胎於義大利文藝復興時期的藝術養分，但最大的不同就是畫家的筆法技巧。

神聖莊嚴的題材撫慰人心

　　宗教題材一直是布格羅持續創作的類型，甚至他以此來化解自己失去親人的痛苦。〈聖殤〉乃是紀念他十六歲的兒子喬治在一八七五年七月去世一事，而〈聖母的慰藉〉則是感傷於一八七七年春季，他的首任妻子瑪麗娜和才八個月大的兒子威廉之雙雙消殞。接連痛失多位摯愛的親人，布格羅的悲傷可想而知，他將這情感經歷融入基督精神，用畫筆療傷止痛，並呈現給世人。

　　一八七六年〈聖殤〉在沙龍展出，評論家將這件作品的聖母基督與位於羅馬聖彼得教堂的米開朗基羅大理石雕像之作〈聖殤〉相提並論。米開朗基羅的聖母與基督顯然對布格羅有相當大的啟發，尤其在布格羅旅居羅馬期間所見的米開朗基羅作品，儼然成了這個主題的原型，甚至，也是母親悲傷逝子的題材原典。一八七〇年代開始，藝術名作的照片越來越容易買到，提供了對原作精確度的掌握，布格羅也購買了一些掛在自己的畫室。

　　畫中聖母雙眉緊蹙，哀傷的眼神，令觀者彷彿見到聖母的嘴唇不住地顫抖抽動，悲泣欲泣的淚光更是即將奪眶而出，描繪功力極為傳神，令人動容。眾人普遍認為〈聖殤〉是布格羅最有名的作品。

　　如果〈帶往天堂的靈魂〉不是為特定的家人而畫，那麼就是布格羅依然感傷悼念之際所為。圖中剛過世女子的靈魂還相當有重量，令人擔心負責承接的天使無法勝任。微風吹動，她懷中的花朵飄散一旁，右上角的天使，正指引通往天堂之路，讓人為逝者感到寬慰。

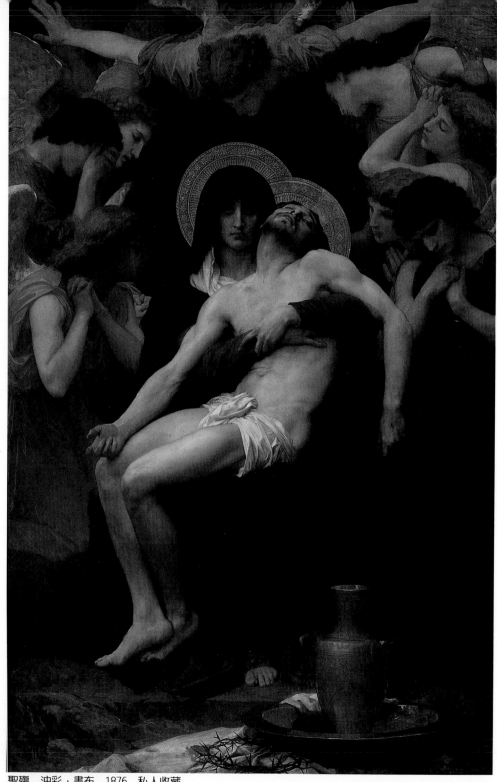

聖殤　油彩‧畫布　1876　私人收藏
聖殤（局部）（右頁圖）

126

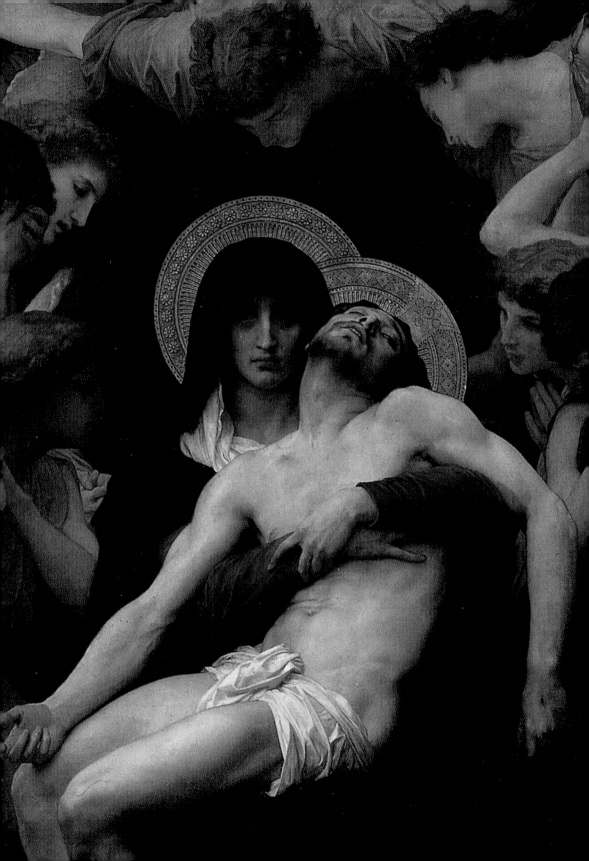

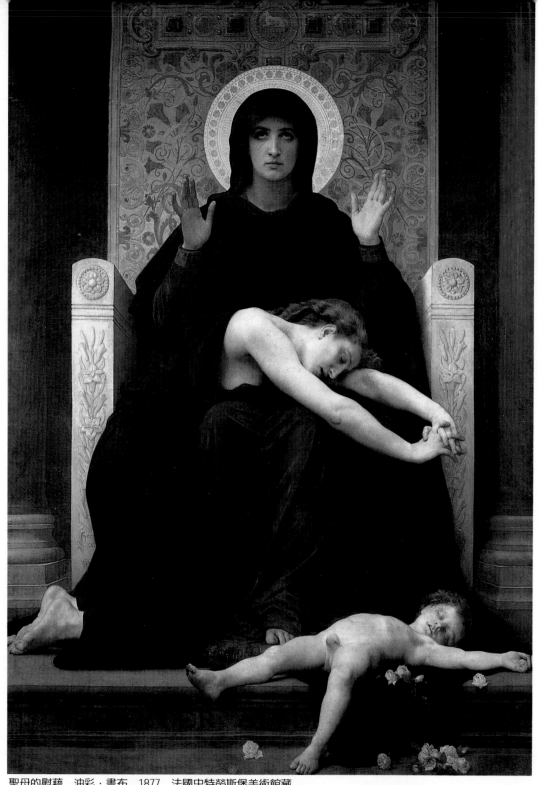

聖母的慰藉　油彩‧畫布　1877　法國史特勞斯堡美術館藏
聖母的慰藉（局部）（右頁圖）

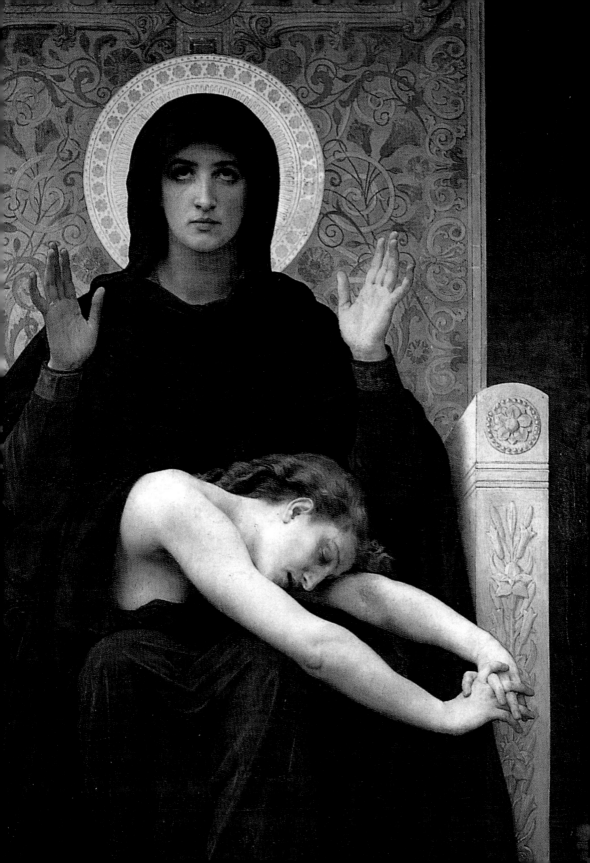

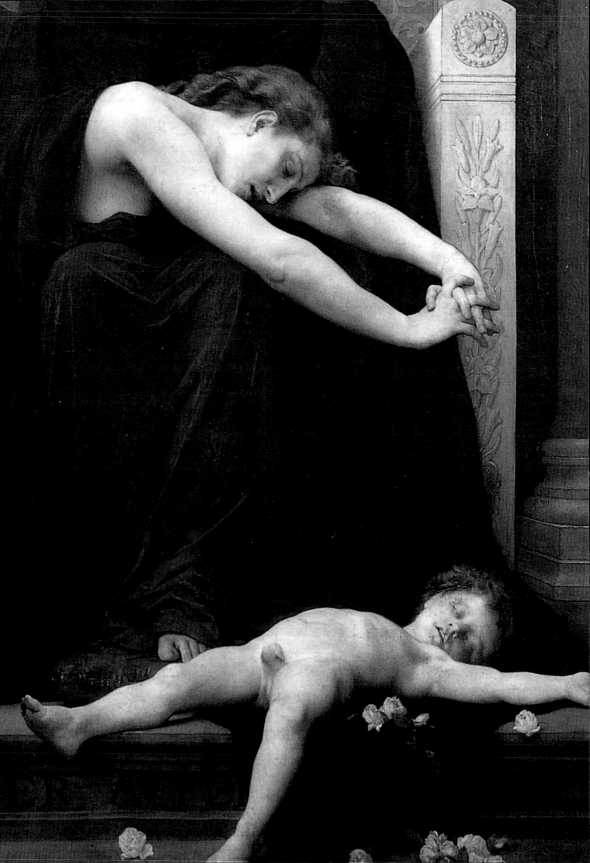

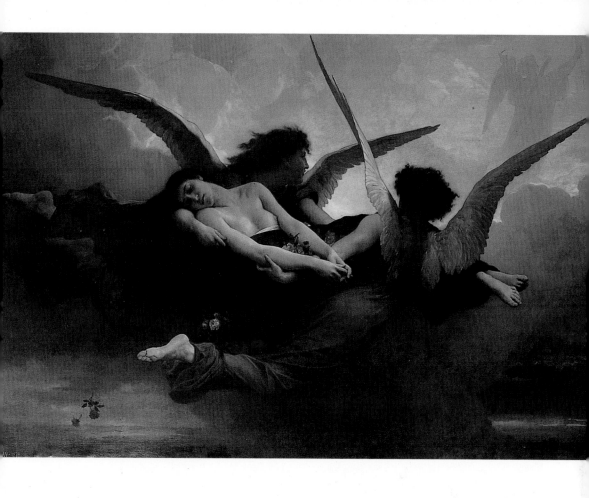

聖母的慰藉（局部）（左頁圖）

帶往天堂的靈魂
油彩・畫布
180×275cm
1878
法國佩里戈爾美術館藏

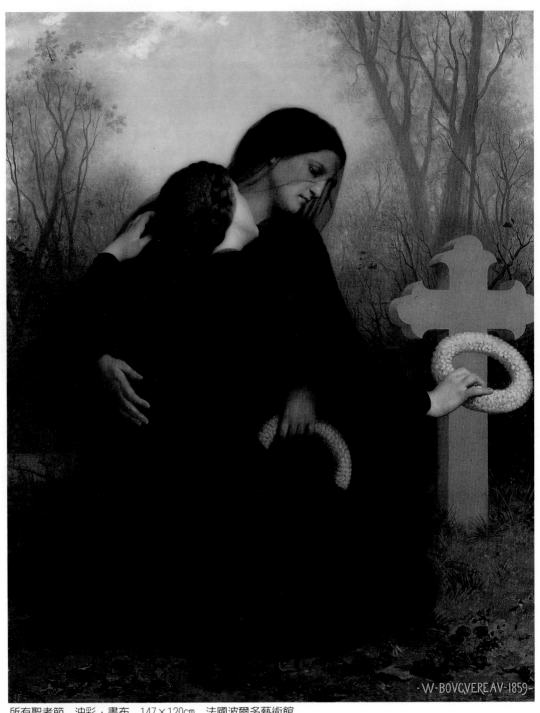

所有聖者節　油彩・畫布　147×120cm　法國波爾多藝術館
所有聖者節（局部）（右頁圖）

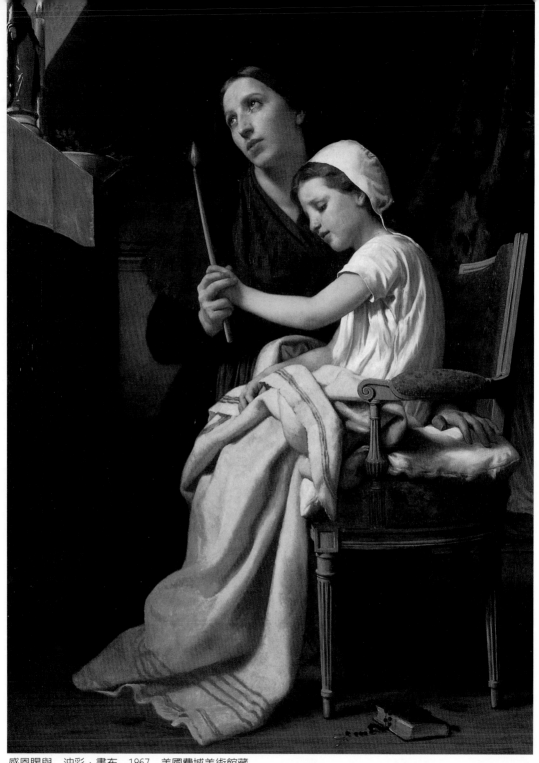

感恩賜與　油彩‧畫布　1867　美國費城美術館藏
感恩賜與（局部）（右頁圖）

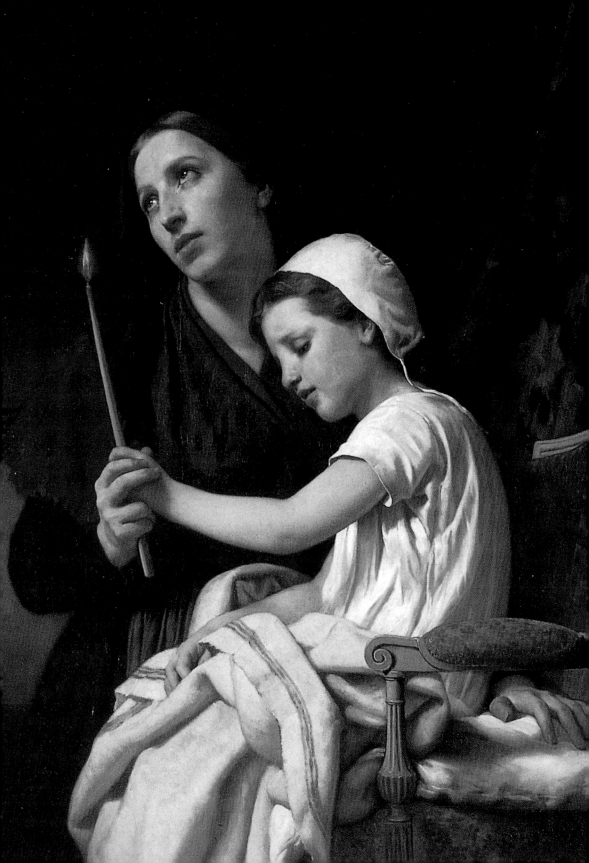

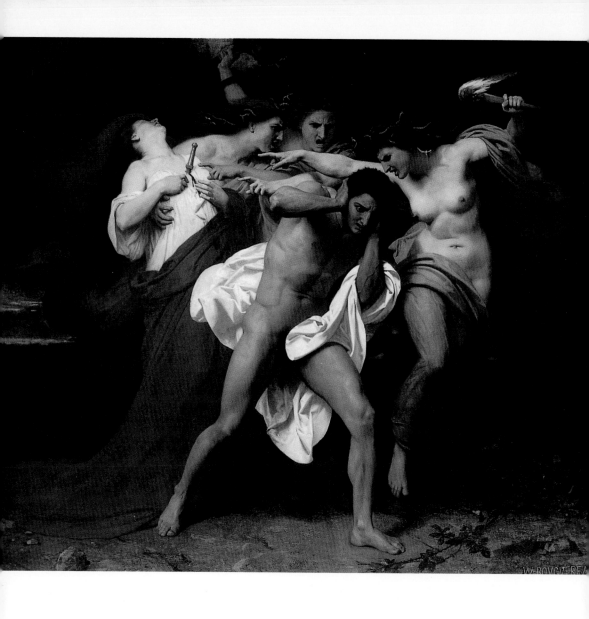

奧萊斯特斯被復仇三女神追趕
油彩・畫布
231.1×278.4cm
1862
美國維州克萊斯勒美術館藏

奧萊斯特斯被復仇三女神追趕
（局部）（右頁圖）

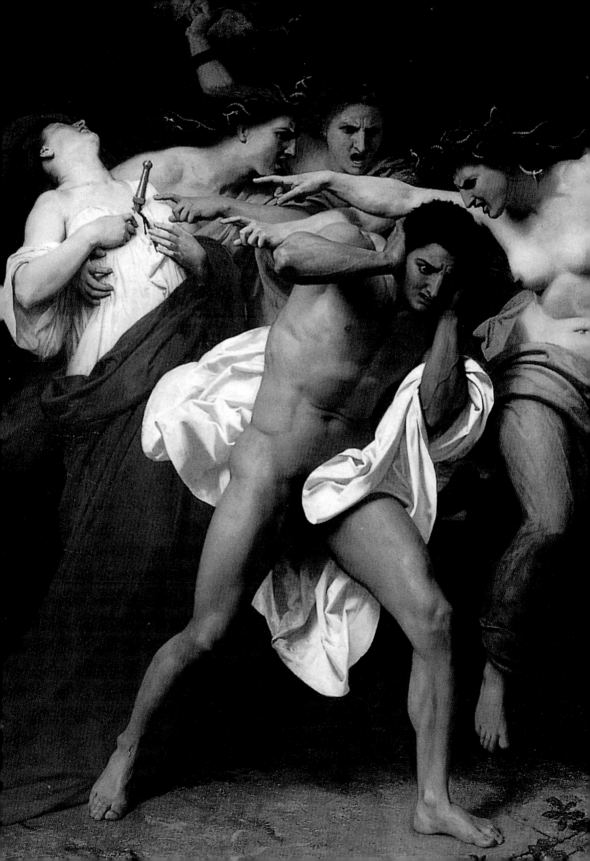

畫商古彼從布格羅那兒一拿到這幅畫，轉眼就賣給一位叫做威勒（Edouard Werlé）的買家，威勒把畫送給女兒以紀念他那死於八歲之時的外孫女。

向古老的原典取經

聖經、基督教義、希臘神話都是布格羅一生中取之不盡、用之不竭的資源。〈奧萊斯特斯被復仇三女神追趕〉的悲劇是出自古代希臘典故。奧萊斯特斯殺了自己的母親，是為了報復母親謀害父親，復仇女神不斷地以他母親胸部受到匕首刺死的屍體，提醒奧萊斯特斯所犯的錯誤。評論家並不是那麼地鍾愛這一幅畫，評論文章則說此幅太戲劇化而且有點像學校習作。這幅畫自一八六三年展於沙龍之後，放於布格羅的工作室長達七年之久，直到一八七○年被美國收藏家畫商艾弗利（Samuel P. Avery）所購買。儘管這幅畫不得評論家的歡喜，布格羅對這幅鬱悶暴烈的畫作卻有著很高的期望。

他對艾弗利解釋：「雖然很高興這幅畫能到與我很有共鳴的紐約，但我心中仍是難以割捨。畫中人物受到痛苦悔恨、嚴厲懲罰的哲學觀念，是我很喜歡的。這也是我的佳構中重要的作品之一，更是我進軍國家研究院（Institut de France）的敲門磚。若您能在打開包裹時，特別小心並妥善為它裝框，並讓我知道您如何處理它、誰買它，我會深表感謝！因為它就像我的孩子一樣，是我最掛心、最疼愛的親人。」

如果巴黎評論家因為習作的意味而認為這幅畫沒有價值，美國人卻正是為了這個原因而求之若渴。一八七八年該畫於費城賓州藝術學院展示，以做為學生的範本。

布格羅對藝術市場的變化極為敏銳。漸漸地，他將一些較為困難且吃力不討好的題材拋在腦後，他解釋說：「我很快地就發現令人毛骨悚然的、瘋狂的、英雄式的題材都不受歡迎。反而，現在人們喜歡我所畫維娜斯和邱比特的愉悅。所以我就把主力放在這裡。」當他重返古典題材之後，這些作品的呈現也就較為柔

藝術與文學
油彩·畫布
1867
紐約州亞諾特
美術館藏

和，例如〈藝術與文學〉、〈荷馬與他的嚮導〉，以及〈年輕女教士〉。

〈藝術與文學〉的寓言式人物是布格羅最擅長的。哥林斯式首府、調色盤、畫筆、捲軸、斑岩瓶、圓形與正方形的神殿、奧費斯的五絃豎琴等，布滿絕大部分的畫面，雖然顯得有些擁擠，但卻色彩明亮而冷靜。光亮的色澤是十九世紀廣泛用來裝飾希臘神廟、雕像、清新素描的方法，讓人憶起希臘古瓶上所見的景象。

〈荷馬與他的嚮導〉描寫古詩人荷馬四處雲遊訪求故事題材，一個小孩引導他走過咆哮的狗。荷馬是十九世紀很受歡迎的題材，一八三四年羅馬大獎的題目就是荷馬吟唱他的歌謠。傳說中，荷馬是一位盲眼詩人，畫中小孩有些害怕地看著攔路兇犬，左手還抱著兩顆石頭以備不時之需。惡犬當道，荷馬身體姿勢仍然筆直挺立，他一臉堅毅的神色，右腳在狗的腹部陰影下卻毫不退縮，富有尊嚴而無畏懼。

廿世紀初所完成的〈年輕女教士〉，粉紅色的衣袍在白色的布幔前面，襯著柔軟的身體，飄動而且半透明的衣布對照著堅硬的馬賽克地磚，似乎跟大家刻板印象中傳道者的形象迥異。古典化的圖繪，或許無法表達深切的精神內涵，但布格羅只是將他眼前所見，如實畫出，在他的那個時代英國畫家摩爾（Albert Moore）的作品，也是如此。摩爾也畫身著飄逸長袍的女子單人畫像，作品常被認為是前拉斐爾派和美國畫家惠斯勒（James McNeill Whistler）為藝術而藝術的美學思想。布格羅所畫的〈年輕女教士〉也許正反應了這樣的潮流，而且作品展出，也受到了很大的迴響。

情愛的慾望

男女之間的真情摯愛，也是布格羅藝術生涯中不斷取用的主題。〈春回〉採用了一個比喻式的標題，一個年輕女子情愛慾望因為邱比特的激發而喚醒。一八八六年在沙龍展出此畫之際，還被批評為有放浪形骸的傾向。接著一八九○年十二月在納布勒斯

藝術與文學（局部）
（左頁圖）

141

荷馬與他的嚮導　油彩‧畫布　208.9×142.9cm　1874　美國威州密爾瓦基美術館藏
荷馬與他的嚮導（局部）（右頁圖）

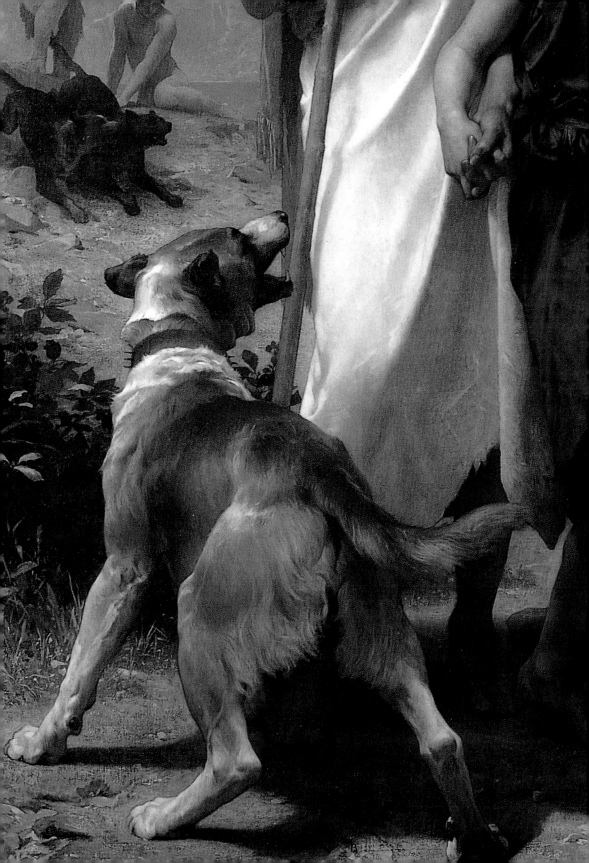

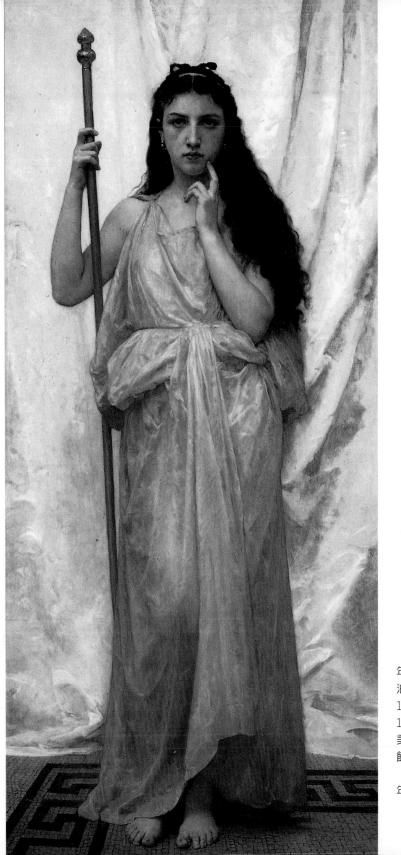

年輕女教士
油彩‧畫布
181×81cm
1902
美國羅徹斯特大學紀念美術
館藏

年輕女教士（局部）（右頁圖）

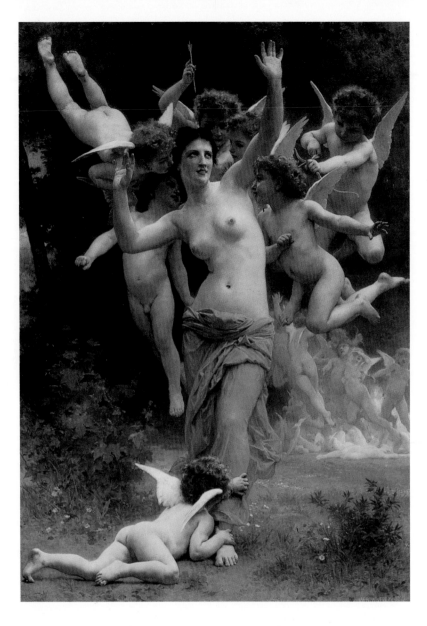

走進邱比特的地盤
油彩・畫布
213.4×152.4cm
1892
私人收藏

加奧瑪展出時，還被觀眾丟了一張椅子以示抗議。行兇肇事者宣稱當他看著這幅畫時有暴烈紅色的感覺，他為了保護女子的美德所以要破壞它。當布格羅和妻子賈德納得知這件意外，非常沮喪。賈德納還在一封信中寫道：「以布格羅的深心本意，根本不可能畫出淫穢的作品。」布格羅則寫信給繼子說此畫女子的姿態優美，他沒有錯！

春回
油彩・畫布
213.4×127cm
1886
美國內布拉斯州瓊司林
美術館藏（右頁圖）

春回（局部）（背面二圖）

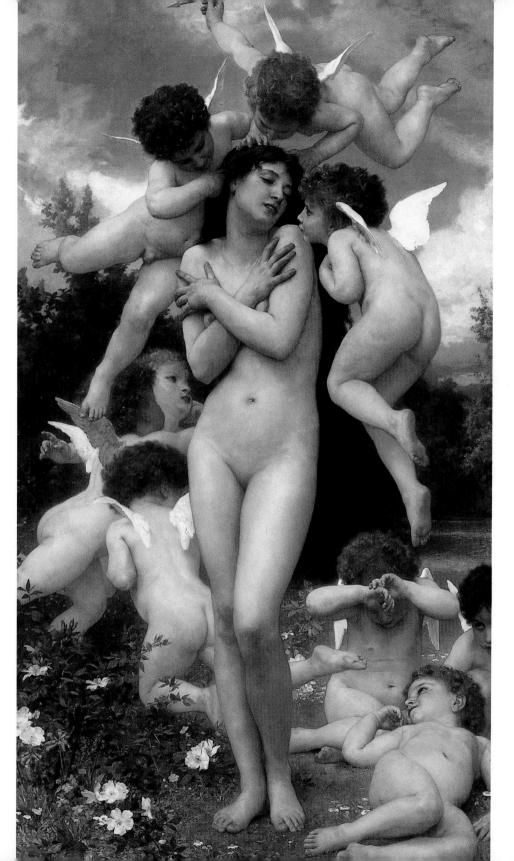

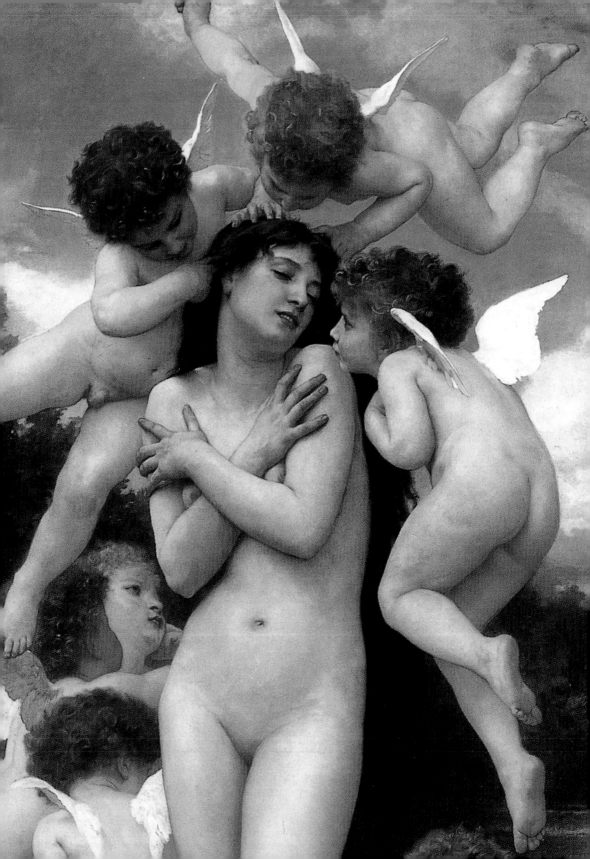

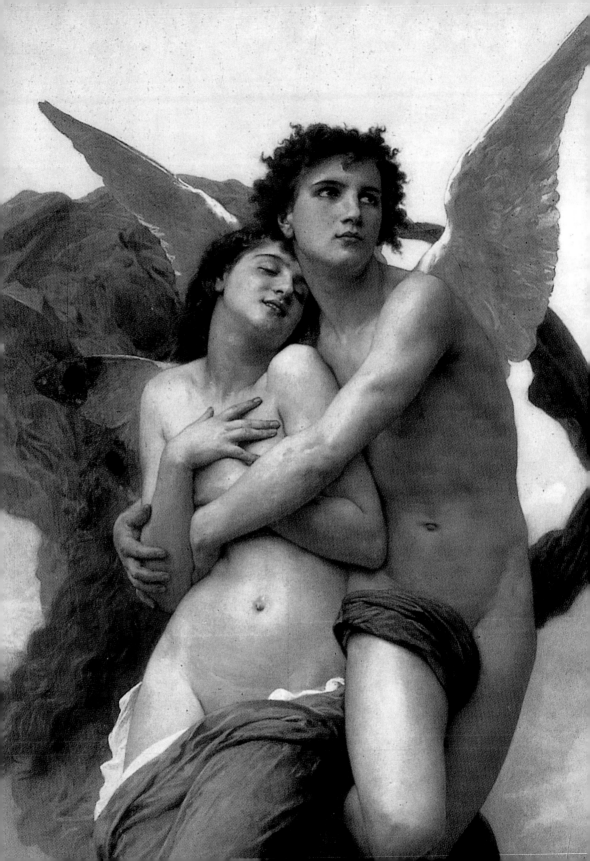

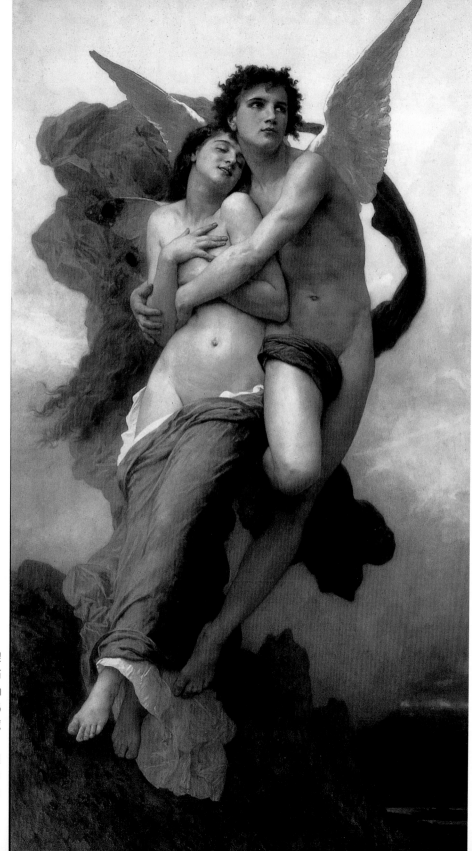

塞琪的綁架
油彩‧畫布
209×120cm
1895
私人收藏

塞琪的綁架
（局部）
（左頁圖）

〈塞琪的綁架〉所表達最吸引人的地方就像流傳不已的年輕女孩愛情故事一般，幻想著白馬王子將她們從困境中營救出來，或像電影「亂世佳人」最有名的一幕，雷特抱郝思嘉上樓的場景。如果在〈春回〉一幅的表情被認為是粗鄙的，則塞琪臉上的表情就可以被理解為因愛意而陶醉蕩漾。布格羅繪製此畫之際已經是七十歲，〈塞琪的綁架〉證明了他寶刀未老，可以持續繪製令人驚訝的作品。這幅坦誠無遮的情慾圖像，畫面上紫色與藍色和諧地流動，這在較常見到紅色與粉紅色的情慾作品裡，相當少見，因此更顯這幅畫作的突出。類似如此風情的一幅畫就是〈女子〉，如果也將〈春回〉、〈塞琪的綁架〉並列來看，似乎顯現布格羅在人生的老年階段，仍是熱烈地擁抱情愛與捕捉遠遠離去的青春。

另外，從布格羅對〈讚美〉這幅畫一系列的圖畫草稿和鉛筆素描，可以幫助我們了解布格羅曾數度改變題材的痕跡。其中一幅素描是一群女子聚在邱比特旁剪斷他的翅膀，另一幅是邱比特高站於一個台座上，被一群女子環繞著。這樣的構想近似沙龍作品，比起〈塞琪的綁架〉和十八世紀大衛的老師約瑟芬馬力凡的〈推銷邱比特〉那幅歷史畫相比，〈讚美〉畫面中愛情的成分更抽象了。畫中女子們蹲低身子圍繞在小小邱比特身旁，人人面露渴望的神色，甚至還有人雙手緊握，似乎在懇求邱比特賜與愛情，或是要他指點情愛的迷津。

對〈工作被打斷〉一畫的第一印象就是肌理豐富；玫瑰紅的皮膚散發著光芒，輕盈的衣服、柔軟的皮草坐墊、女子金黃色的纖細髮絲、木頭坐椅的質感，還有小天使半透明的羽毛。光線輕洩於地板上對照出大理石的堅硬，竹藤編製的置物籃更是栩栩如生，竹枝線條極為分明，一點都不含糊，這就是布格羅的紮實工夫。整體色調是偏向蒼白清冷，正好襯托女子工作被打斷，微微露齒薄瞋的神色。

這種在原本為洛可可式的主題上，融入古風裝飾圖案以及故事片段，在布格羅的作品〈讚美〉或〈工作被打斷〉可以見到此類的風格與精神。

〈年輕女子抗拒愛神〉，也是以裸體為特色，但卻有不同的傳

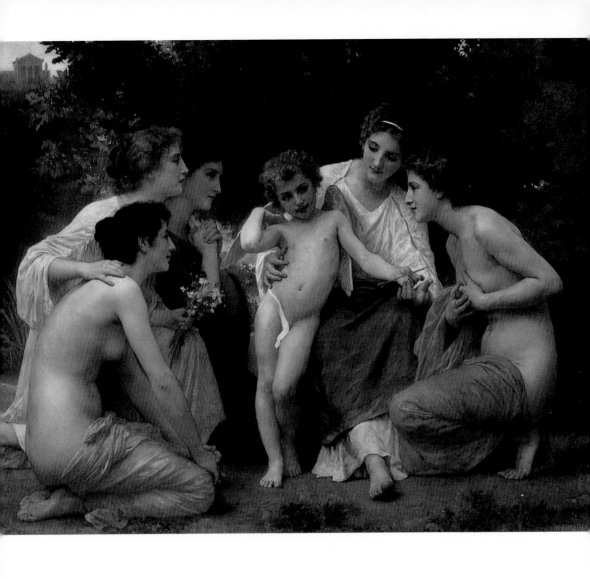

讚美
油彩・畫布
147.3×198.1cm
1897
美國德州聖安東尼美術館藏

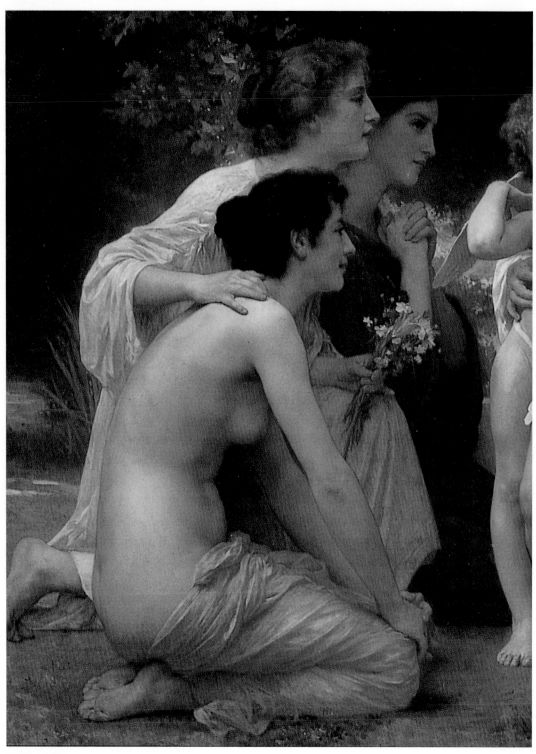

讚美（局部）

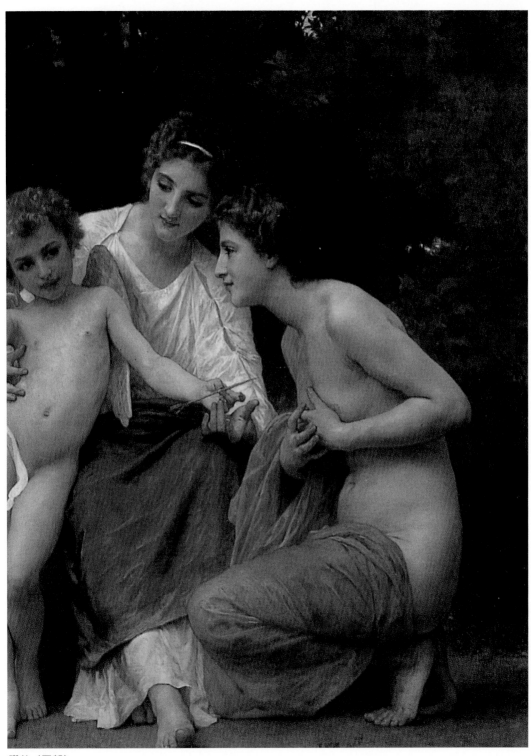

讚美（局部）

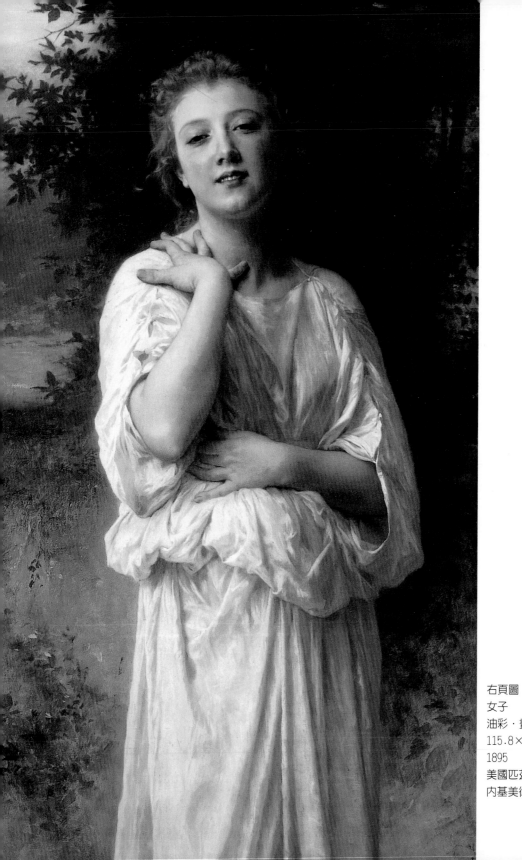

右頁圖
女子
油彩‧畫布
115.8×68.6cm
1895
美國匹茲堡卡
內基美術館藏

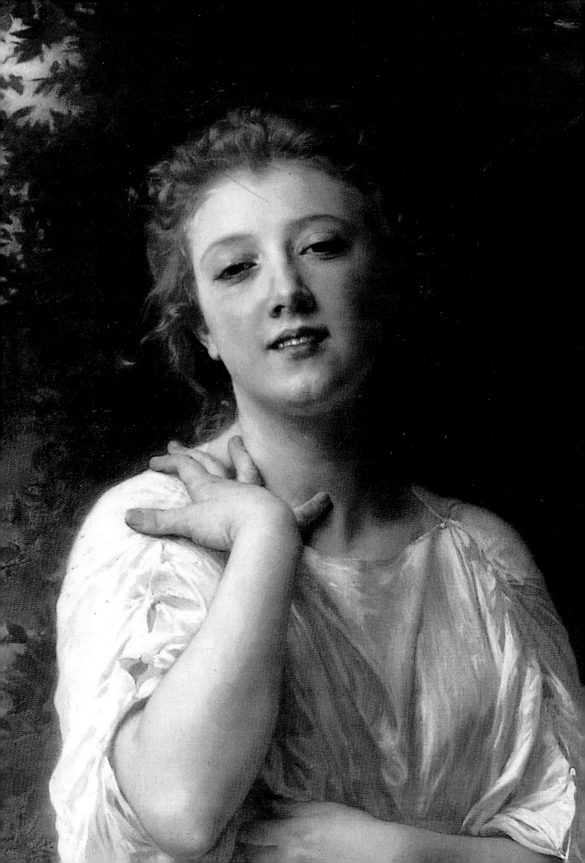

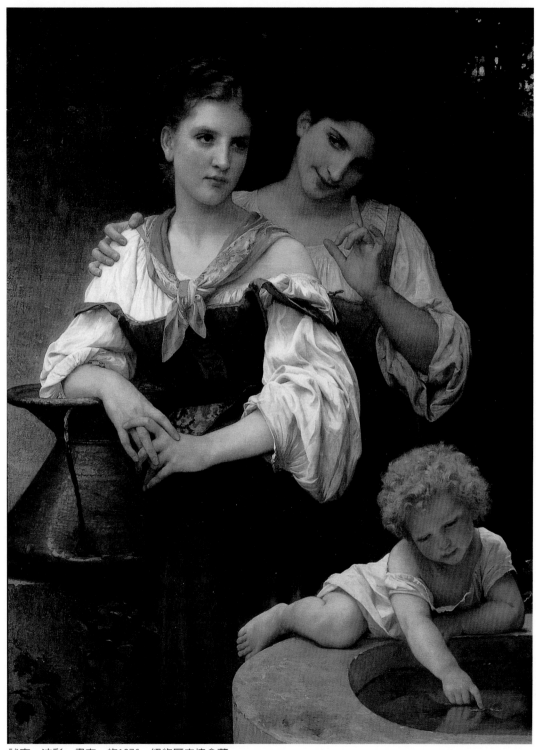

祕密　油彩・畫布　約1876　紐約歷史協會藏
祕密（局部）（左頁圖）

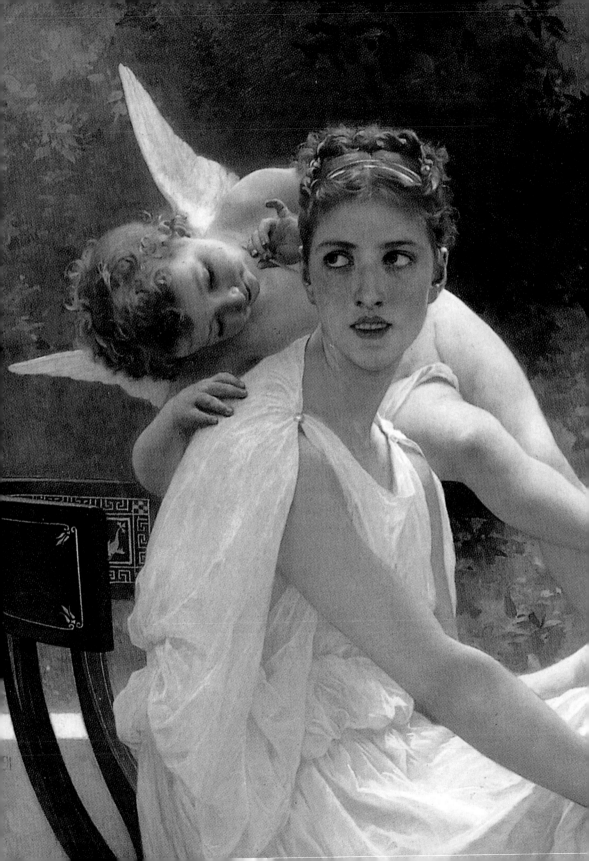

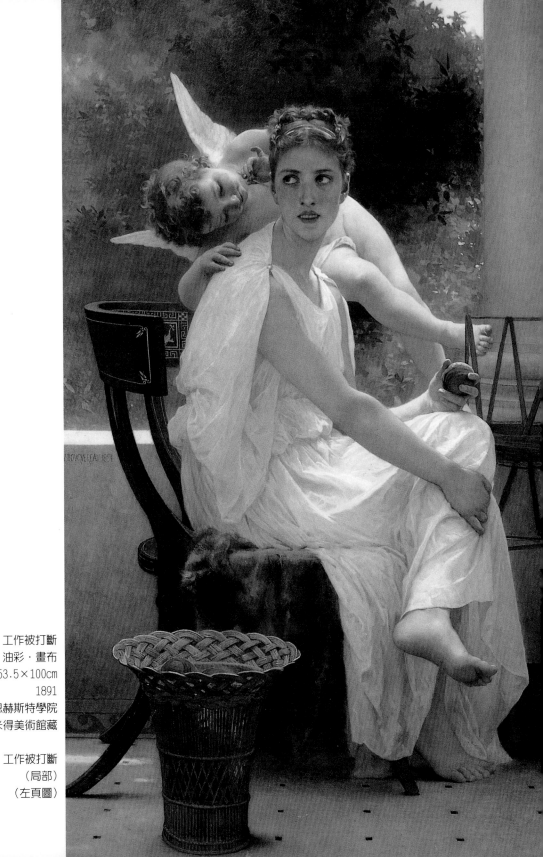

工作被打斷
油彩・畫布
163.5×100cm
1891
紐約恩赫斯特學院
米得美術館藏

工作被打斷
（局部）
（左頁圖）

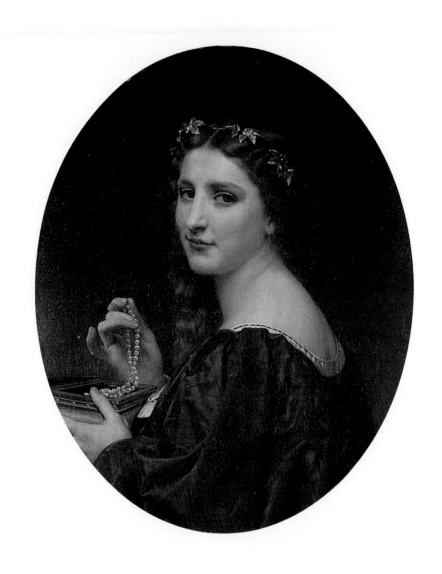

瑪格瑞
油彩・畫布
63×22.5cm（橢圓形）
1868
波多黎各費雷基金會藏

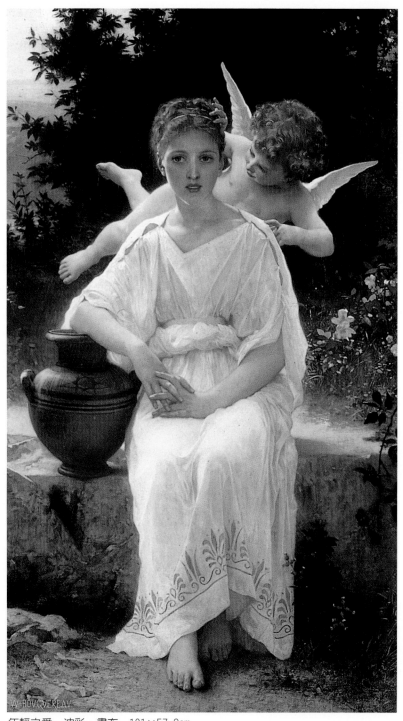

年輕之愛　油彩‧畫布　101×57.8cm

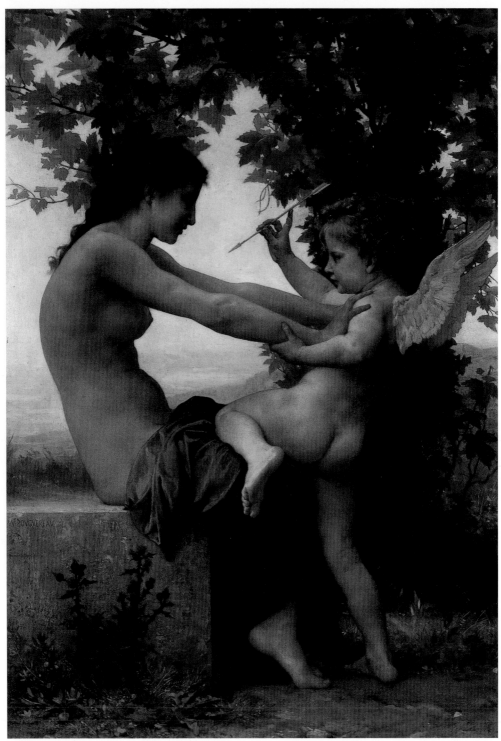

年輕女子抗拒愛神　油彩·畫布　160.8×114cm　1880　美國北卡大學藏
年輕女子抗拒愛神（局部）（右頁圖）

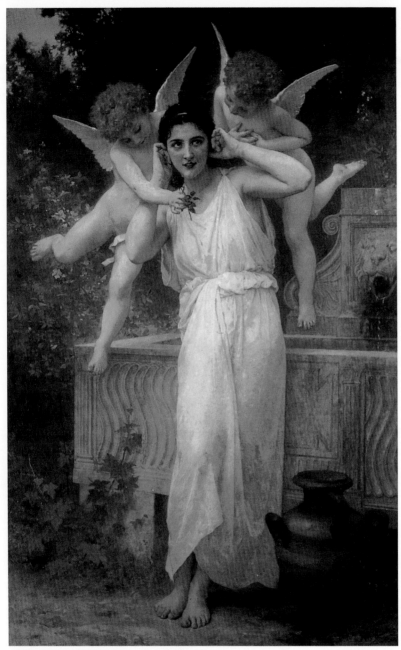

天真　油彩・畫布　1893　私人收藏

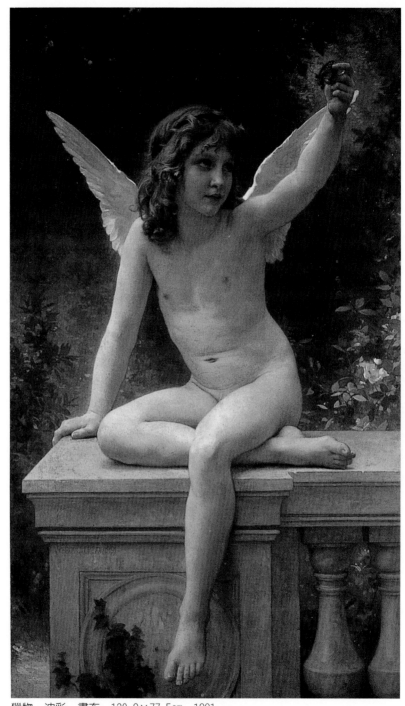

獵物　油彩・畫布　130.8×77.5cm　1891

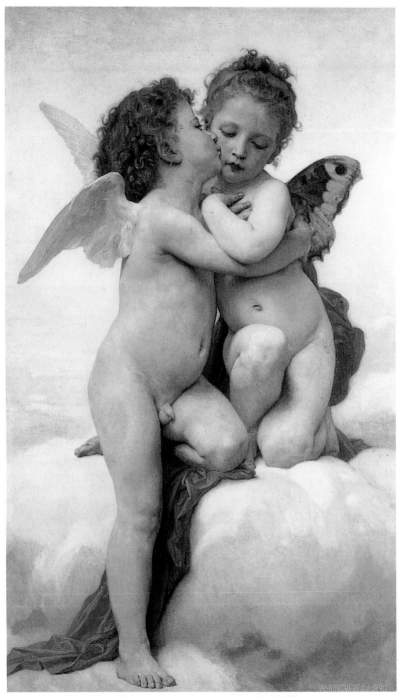

第一次的親吻　油彩・畫布　119.5×71cm　1890　私人收藏

達效果。布格羅技巧相當細緻，年輕女子面帶微笑，推拒著不斷上前靠近的邱比特，推擠迫近之間，讓整個畫面躍動起來。看來並非每一個人都願意踏上這條愛的荊棘之路。

生動擬真的筆法備受爭議

在布格羅的詮釋裡，萬事萬物的形體是非常清晰可見的。他那順暢的技巧，讓我們所見的景物如幻似真，而布格羅並沒有像當時的許多藝術家借用照片來協助作畫。和其他十九世紀畫家筆下的裸體相比，布格羅的畫相當具有現代感。他的卓越技巧允許他複製各種物質的肌理：頭髮和各種毛類的表現方式絕不相混、絕不含糊，紗製衣服也不同於厚重粗糙的布料，而人體展現，更是肉、骨、肌膚一應具足。布格羅的畫中靈魂是著眼於角色人物，他將背景和人物區分清楚，不像印象派關心的是將人物置於風景中，並且以同樣的簡樸筆調將人物和背景融為視覺上的整體。布格羅視背景有如戲劇的布幕背景，並且以大筆觸和不確定的輪廓處理簡單的長距離。如同十九世紀的照相，因為技術的關係，前景和後景無法同時處於聚焦，反而有一種微微朦朧的效果。

不過，評論家對於布格羅的觀感，有著不同的兩極化看法。在巴黎藝術界布格羅曾經呼風喚雨、舉足輕重，連續若干年被同儕遴選為沙龍畫展的評審，在國內外都有相當的名聲，可說是一股無法忽視的力量。然而，在當時以及後來的評論家眼中，他也許有著鬼斧神工的技巧、無可否認的藝術天分，可是對他的作品真正的藝術價值卻不敢恭維。精練的筆調固然是對內容主題效命，但是過於精確有時也會令人感到不安與焦躁；因為太嚴謹的作品，會讓觀賞者的藝術幻想空間無法天馬行空、揮灑自如，有一股放不開的況味。像布格羅一生當中的繪畫技巧，就常被批評為太像雕塑。也許正因為他的畫面實在是太完美了，過於求其真實反而與真實有了差距；因為在現實生活裡，畢竟沒有十全十美的人事物。

布格羅雖然身兼學院院士、沙龍評審，但是他在晚年也目睹歷史時勢的刻意遺忘。一九○二年美術學者馬克寇（MacCall）出版《十九世紀繪畫史》竟全然沒有隻字片語提及布格羅或其他學院派畫家的名字，好像沙龍的繁盛時期從來沒有存在過。貢布里希甚至輕蔑地在其言談中發出布格羅低格調、缺少圖像複雜性等等的批評。即使一九○五年布格羅去世，也仍無法得到當時評論家的垂青，法蘭克法樂甚至在雜誌中斥責布格羅無法分清聖母與女精靈。

此外，布格羅的作品在廿世紀中還被扣上性別主義的帽子，批評他物化女性身體，取悅男性所主宰的藝術商業機制。然而在當時來說，他只是延續古典傳統，將身體視爲思想傳達的橋樑而已。

他的作品對身處當今社會的我們而言，也許無法全然合乎我們的標準，如果我們以他的時代背景來考量，或許較能公平地看待，也可以了解爲何他的作品形成如是風格之原因。布格羅曾在一八九五年爲自己的藝術做了這樣的註解：「人必須追尋美與眞實，這也是我對學生殷切的教誨，要他們竭盡心力完成一幅畫；而且世界上只有一種畫作，那就是在視覺上要盡善盡美，那種在維洛內滋（Veronese）和提香（Titian）那裡始找到的美麗與完美無瑕，這才是眞正的作品！」

一生致力於創作的藝術家生涯，布格羅經常在故鄉拉洛雪度過暑夏，留在他自己建造的畫室作畫。經過七年與心臟疾病的對抗，一九○五年八月十九日布格羅病逝於故鄉拉洛雪，有人認爲他的病情惡化，跟當年春天他巴黎工作室和住家遭到搶劫有很大的關連。看盡人情的冷暖，最後布格羅的遺骸安葬在他巴黎寓所附近的蒙帕納斯墓園，將所有的藝術爭議留與後世評斷，從此遠離紛紛擾擾的人間。

右頁圖
天真爛漫的瑪格麗特
油彩畫布
1900

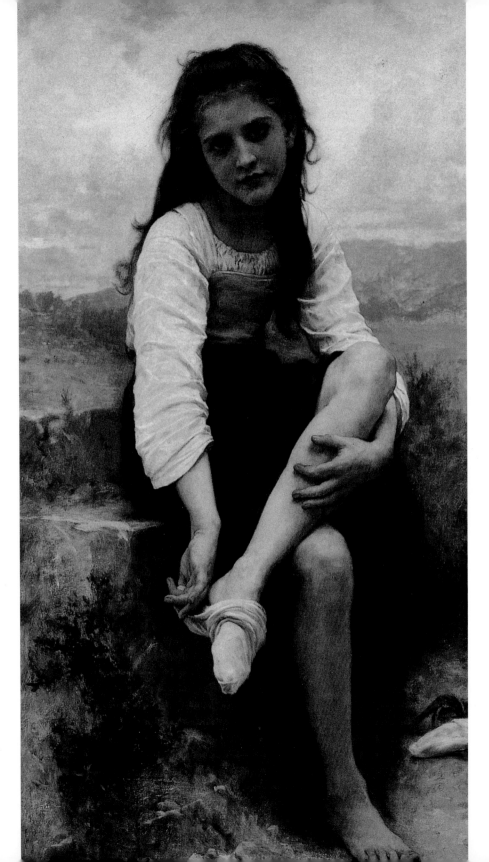

布格羅年譜

一八二五　十一月卅日，布格羅（Adolphe-William Bouguereau, 1825-1905）出生於法國西部海港拉洛雪（La Rochelle）。

一八三八　十三歲。在龐斯（Pons）地區的中學就讀期間，開始接觸藝術，跟老師沙基（Louis Sage）學習素描。

一八四一　十六歲。布格羅舉家遷往波多爾。他父母雙親原本是酒品零售商，後來改營橄欖油的生意。

一八四二　十七歲。進入波爾多美術學校半工半讀，校長是阿洛斯（Jean-Paul Alaux）。

一八四四　十九歲。布格羅贏得了生平頭一遭的人物繪畫大獎，點燃了他成為畫家的雄心壯志。

一八四五　廿歲。因為家貧，牧師叔父促成他為名流仕紳繪製肖像畫，換取前往巴黎的學費。

一八四六　廿一歲。布格羅終於如願進入巴黎藝術學院，在彼柯（Picot）的畫室學習。

一八五〇　廿五歲。以〈贊諾比亞女王在亞雷克斯河畔被牧羊人發現〉一作，獲得羅馬大獎首獎，獎金四千法郎，隨即前往義大利梅迪奇莊園（La Villa Medicis）進修四年。他在舒內滋（Victor Schnetz）和阿洛斯的手下工作，對義大利文藝復興和巴洛克時期的大師名作深入研究，並廣泛地寫生旅行，奠定日後的風格與基礎。

一八五四　廿九歲。學成回到巴黎，開始參加沙龍展。

一八五五　卅歲。獲得在巴黎舉辦的萬國博覽會（Universal
　　　　　Exposition）第二級獎章。

一八五六　卅一歲。與瑪麗娜（Marie-Nelly Monchablon）結婚。

一八五七　卅二歲。布格羅榮獲沙龍展首級大獎。

一八五九　卅四歲。他獲得了法國榮譽勳位團（The Legion of
　　　　　Honor）的騎士勳章（Chevalier），躋身榮耀之林。

一八六二　卅七歲。被提名爲比利時藝術協會榮譽會員。

一八六六　四十一歲。成爲荷蘭皇家藝術學院的成員。

一八六八　四十三歲。布格羅搬入位於巴黎蒙帕那斯區聖母院香
　　　　　榭大道的大宅，做爲工作室與居家之用。

一八七〇　四十五歲。七月，法國向普魯士宣戰，爆發普法戰爭
　　　　　（1870-1872）。

一八七三　四十八歲。於維也納舉行的萬國博覽會參展並擔任評
　　　　　審。

一八七五　五十歲。在裘利安藝術學院擔任教職。七月，布格羅
　　　　　十六歲的兒子喬治去世。

一八七六　五十一歲。獲頒榮譽勳位團四級勳章（Officer），並成
　　　　　爲法蘭西藝術研究院（Academie des Beaux-Arts of the
　　　　　Institut de France）的四十名院士之一，這是法國藝術
　　　　　家至高無上的正式榮譽。

一八七七　五十二歲。春季，布格羅的首任妻子瑪麗娜，以及才八個月大的兒子威廉雙雙消殞。他和住在隔壁一位美國年輕女藝術家賈德納（Elizabeth Jane Gardner），墜入愛河。

一八七九　五十四歲。布格羅不顧一切和賈德納暗中訂婚，他還畫了一幅〈自畫像〉送給賈德納。榮獲慕尼黑舉行的萬國博覽會第一級金牌獎。

一八八〇　五十五歲。在根特所舉行的萬國博覽會中參展。

一八八一　五十六歲。法國政府不再參與沙龍展工作，允許藝術家管理沙龍展覽事宜。法國藝術家協會成立，受到同儕尊敬愛戴的布格羅被選為繪畫部門的主席。榮獲比利時國王授與騎士勳銜。

一八八三　五十八歲。當選法國藝術家協會會長。

一八八五　六十歲。榮獲沙龍展頒發的榮譽大勳章（The Grand Medal of Honor），以及榮譽勳位團三級勳章（Commander）。

一八八八　六十三歲。在巴黎藝術學院教授繪畫。擔任巴賽隆納舉辦的萬國博覽會評審。

一八八九　六十四歲。比利時皇家藝術學院一致通過遴選他為會員，並獲得西班牙的榮譽勳位。

一八九一　六十六歲。三月在柏林參展。馬諦斯進入巴黎裘利安藝術學院，成為布格羅畫室的學生。

一八九二　六十七歲。在倫敦參加法國藝術家聯展。

一八九六　七十一歲。母親以九十一歲高齡去世。

一八九七　七十二歲。布格羅與賈德納正式結婚。

一九〇三　七十八歲。獲頒榮譽勳位團二級勳章（Grand Officer）。和第二任妻子賈德納前往義大利旅遊，離布格羅第一次造訪義大利已有五十年之久。

一九〇五　八月十九日，布格羅病逝於家鄉拉洛雪，享年八十歲。

威廉·布格羅像 1870年
（右頁圖）